SALON DES REFUSÉS

LA PEINTURE

En 1863

SALON DES REFUSÉS

LA

PEINTURE

En 1863

PAR

FERNAND DESNOYERS

AZUR DUTIL, ÉDITEUR
131, RUE MONTMARTRE, 131

—

1863

LE
SALON DES REFUSÉS

PAR UNE RÉUNION D'ÉCRIVAINS

SOUS LA DIRECTION DE

FERNAND DESNOYERS

V'là l' bataillon d' la Moselle,
En sabots !
V'là l' bataillon d' la Moselle ! ! !
(*Chanson populaire.*)

I

SOMMAIRE

Aux époques où le quart d'heure de l'Exposition des tableaux approche, les peintres grouillent, s'agitent, se trémoussent, fouillent dans leurs ateliers et n'y trouvent rien ou presque rien. Tous les jours, deux mois avant le dernier moment, ils complotent de travailler et d'accoucher de grandes œuvres. Mais ces gigantesques complots avortent

et s'épanchent dans les petits cerveaux des peintres. Il ne résulte de tout cela que des discussions. La discussion est tout à la fois le fort et le faible des peintres. Non, les discussions ne sont pas le seul résultat de tant d'efforts quand il n'est plus temps : il arrive aussi que les tableaux sont manqués, mal faits, pas faits et mauvais pour la plupart.

Fatigués de voir péricliter l'Art qu'ils n'avaient pas porté bien haut, les peintres, membres du jury, croient qu'ils deviennent sévères. Ils le croient aussi, les peintres qui courent, c'est-à-dire qui veulent être exposants. Bien des tableaux qu'on a vu se diriger à pied et en voiture, sur des crochets ou des brancards, sont forcés de reprendre le chemin de l'atelier natal.

Il n'en a pas été ainsi cette année :

Les cris des peintres, leurs réclamations se sont élevés du fond des marais jusqu'aux oreilles de l'Empereur. Les plaintes parvenues à cette hauteur ont obtenu justice. En vain le jury, souriant et haussant doucement l'épaule, disait :

« On verra si nous n'avions pas raison ! »

En effet, on le verra.

Cette grave et éternelle question du jury et même du jugement ne sera donc jamais résolue ? Nous la verrons éternellement plantée devant nous. Elle nous ennuiera toujours. — Où est-il, le jugement dernier ? Le voici, — par décision impériale. — Les refusés seront acceptés ou exposés. Les exposés ou acceptés, seront exposés comme les refusés.

Donc les acceptés et les refusés, les exposants et les ex-

posés, qui sont à peu près également exposés et exposants, ont pu lire dans le *Moniteur* du 24 avril 1863 l'extrait suivant :

« De nombreuses réclamations sont parvenues à l'Empereur au sujet des œuvres d'art qui ont été refusées par le jury de l'Exposition. Sa Majesté, voulant laisser le public juge de la légitimité de ces réclamations, a décidé que les œuvres d'art qui ont été refusées seraient exposées dans une autre partie du Palais de l'Industrie.

» Cette Exposition sera facultative, et les artistes qui ne voudraient pas y prendre part n'auront qu'à en informer l'administration, qui s'empressera de leur restituer leurs œuvres.

» Cette Exposition s'ouvrira le 15 mai. Les artistes ont jusqu'au 7 mai pour retirer leurs œuvres. Passé ce délai, leurs tableaux seront considérés comme non retirés, et seront placés dans les galeries. »

A cette nouvelle la joie des artistes fut grande, mais leur indécision plus grande encore.

« A ces mots les lions deviennent des têtards. »

La fameuse question du jury fit place à celle-ci : « Exposerons-nous, ou non? — Nous acceptons-nous, ou ne nous acceptons-nous pas? Nous montrerons-nous aussi rigoureux envers nous-mêmes que le jury? Ce serait lui donner raison. Nous nous acceptons. Mais d'autre part regardons-nous bien : nous ne nous acceptons pas! »

Finalement, les uns ont été non indulgents, mais justes, en s'acceptant, — et les autres aussi en se refusant. Que

leurs ouvrages soient bons ou mauvais, peu importe. Ceux qui veulent se voir et se montrer le peuvent. Ils en appellent du jury qui n'est pas tumultueux, au public qui n'est pas attentif. Il est vrai qu'ils n'admettraient guère le jugement de tout le monde, s'il n'était conforme à celui du jury. C'est la loi de nature, — plus que de s'entr'aider.

Eh bien! je vais dire une chose qui va m'étonner, je suis de l'opinion des peintres, — des peintres refusés par le jury qui s'acceptent tout seuls et s'exposent. Certes le jugement du public à tête de veau n'est pas plus sûr que celui du jury palmé, ni que celui des esthétistes et des critiques d'art raisonneurs; mais un objet d'art doit être vu de tout le monde, sans excepter les imbéciles; il doit se manifester, afin de se constater lui-même. C'est sa condition d'être. Il y a toujours trois ou quatre personnes qui comprennent et sauvent un chef-d'œuvre.

Les Refusés insoumis ont raison, comme tous les insoumis en tout genre. Ils luttent au moins. C'est le seul moyen, la seule chance qu'ils aient de pouvoir avoir raison. Que leurs armes, leurs œuvres soient mauvaises, tant pis! Ils n'ont pas peur. Oui, M. Brivet lui-même, que des loustics appellent le vétérinaire Brivet ou Brivet-le-Gaillard, M Brivet lui-même, élève de M. Yvon, a raison d'exposer ses *types de chevaux.* — Ces chevaux sont de véritables types, en effet; ils sont de toutes couleurs et semblent avoir uniformément des molletières de zouaves. J'aurai la hardiesse de dire que, malgré leur comique et leur puissance d'attirer le monde, on les trouve mauvais. Mais si leur auteur les trouve bons, qui peut lui prouver qu'ils sont détestables?

Les peureux, les poltrons, les couards, qui ont *remporté*
leurs tableaux, (comme dans le peup' e on dit : *remporter
une reste*, n'ont fait qu'une révérence de plus au jury. Ils
ont traîtreusement abandonné leurs frères d'armes, le ba-
taillon en sabots....., des Refusés, soit, — mais des Refusés
qui combattent !

Le Comité de salut des Refusés a bien mérité des artistes,
des Refusés, en organisant la lutte et même en faisant mal
leur catalogue. C'est pourquoi nous publions le manifeste-
préface du catalogue et les noms des hardis Refusés qui ont
pris l'initiative de la défense :

« Ce catalogue a été composé en dehors de toute spécu-
lation de librairie, par les soins du comité des artistes re-
fusés par le jury d'admission au Salon de 1863, sans le
secours de l'administration et sur des notices recueillies de
tous côtés et à la hâte. Un certain nombre d'artistes n'ayant
point eu sans doute connaissance de sa préparation, soit
qu'ils aient été absents de Paris, soit que les avis publiés
par l'*Opinion Nationale*, la *Patrie*, le *Temps*, la *Presse*, le
Siècle, le *Moniteur des Arts*, etc . ne soient point parvenus
jusqu'à eux, ce catalogue n'a pu être rendu aussi complet
que l'eût désiré le Comité. »

« En livrant la dernière page de ce catalogue à l'impres-
sion, le Comité a accompli sa mission tout entière; mais en
la terminant, il éprouve le besoin d'exprimer le regret pro-
fond qu'il a ressenti, en constatant le nombre considérable
des artistes qui n'ont pas cru devoir maintenir leurs ouvra-
ges à la Contre-exposition. Cette abstention est d'autant
plus regrettable qu'elle prive le public et la critique de
bien des œuvres dont la valeur eût été précieuse, autant

pour répondre à la pensée qui a inspiré la Contre-exposition, que pour l'édification entière de cette épreuve, peut-être unique, qui nous est offerte. »

Les membres du Comité,

CHISTRETH.,
DESBROSSES (Jean),
DESBROSSES,
DUPUIS (P. Félix),
JUNCKER (Frédéric),
LAPOSTOLET,
LEVÉ,
PELLETIER (Jules).

Paris, le 14 mai 1863.

S'il faut insister sur l'utilité, sur l'importance de la défense et sur celle de l'Exposition des tableaux refusés, je dirai que les tableaux reçus sont peut-être moins mauvais, mais à coup sûr plus ordinaires et plus médiocres que les autres. On trouvera bien plus de hardiesse et d'essai, bien plus de tentatives malheureuses, mais courageuses dans les tableaux refusés que ceux reçus.

Une remarque très-judicieuse à faire, c'est qu'il y a un système absolu d'exclusion pour les tableaux d'un certain genre, pour tous ceux, par exemple, de l'école dite *réaliste*. Toute tentative faite en dehors des principes ou des habitudes de l'Académie est rejetée. Nous résumerons à la fin de ce livre ce que nous pensons de toutes les écoles, de tous les systèmes, de l'Académie, des jurys, etc., et nous insisterons sur cette répréhensible unité de refus, de rejet des œuvres

faites dans le goût d'à présent, vécues et humées dans l'air au lieu d'être servilement imitées, éternellement rêvées de la même manière, — tirées d'un moule uniforme.

Cette Exposition des Refusés faite pour la première fois, attire beaucoup plus de monde que celle des reçus. On s'y amuse bien plus, et l'on y vient juger juges et jugés. Que de tableaux refusés et acceptés sans la moindre apparence de raison! Pourquoi oui et pourquoi non? — Pourquoi, par exemple, n'a-t-on pas admis les paysages de M. Harpignies? Ceux de M. Chintreuil, on s'explique encore leur refus; sans être d'une audace outrée, ils contiennent une étude très-minutieuse et très-fine de la nature champêtre; ils sont un peu en dehors du bien-faire ordinaire; ils ont pu, comme la grenouille, effrayer le lièvre académique; mais les paysages de MM. Harpignies, de Serres, Jonkind et de plusieurs autres; mais le grand tableau de M. Briguiboule, supérieur à celui du même peintre qui est parmi les reçus; mais les *Embrasseux* de M. Jean Desbrosses, des *natures mortes*, des *fruits*, des *ognons*, des *carottes*, etc.; les portraits de MM. Julian, Fantin, Gilbert et vingt autres, pourquoi les avoir refusés? Personne, pas plus un juré qu'un jury, pas plus un critique d'art qu'un peintre, ne pourra donner une bonne raison du refus. Les peintures que je viens de citer sont proprement, habilement exécutées dans les règles et dans les conditions de sujet et de faire ordinaires. Donc, même en dehors de tout esprit révolutionnaire, les peintres des tableaux susdits, qui ont protesté en profitant de la Contre-exposition offerte, ont eu doublement raison.

Ah! je comprends les frayeurs du jury à l'aspect des hardiesses du maître-peintre Courbet, ou du peintre des

croque-morts, M. Lambron ; les peintres de talent ont presque tous eu le même sort : on les a refusés jusqu'à ce qu'ils se soient imposés, jusqu'à ce qu'ils soient entrés de force, portés dans la salle par tout le monde. Quant aux peintres originaux, il leur a fallu lutter toute la vie et employer des moyens malicieux pour se faire admettre et se glisser derrière leurs pauvres confrères, — pour se placer à côté d'eux.

Je comprends que l'amour du calme et le respect de l'Académie fassent reculer les juges devant le gai tableau de M. Fitz-Barn, *La Cage*, qui attire tant de monde, et qui contient tant d'animaux. Je m'explique le rejet *du Lever* de M. Julian, *du Jeu de paume* de M. Colin, de *la Femme adultère* de M. A. Gautier, du *Bain* de M. Manet, de *la Fille Blanche* de M. Whistler, le plus spirite des peintres, et de *la Dernière heure* de M. Viel Cazal. Tous ces tableaux très-remarquables, ou très-osés, ont dû troubler des gens chargés de la défense du bon goût, de l'Art, de la Science et de beaucoup trop de choses que personne ne veut attaquer.

Tout le monde peut s'assurer que ce plaidoyer pour les Refusés est juste ; que je ne dis que des vérités et que ces vérités sautent aux yeux.

On peut dès à présent être certain que les tableaux que j'ai cités attirent et méritent l'attention par des raisons diverses.

Dieu ! que c'est ennuyeux, l'Exposition ! Comme tous ces cadres dorés, tous ces numéros, toutes ces peintures *a*

giorno vous taquinent les yeux, vous dessèchent la gorge, vous font mal au cou!

Si j'avais l'intention de devenir critique d'art et *de faire le Salon* souvent, j'aimerais mieux, je crois, faire une tournée dans tous les ateliers quelques jours avant l'Exposition, que d'aller au musée. Ce serait plus fatigant et plus ennuyeux, mais je verrais mieux. Rien n'est plus discordant que cet amas de peintures. Au-dessous d'un tableau grave grimace un tableau grotesque.

Mais je ne veux pas devenir critique d'art.

Ah! les critiques d'art!

> Voilà, voilà, voilà!
> Le vrai critique d'art français.

Le fameux critique influent au gilet blanc, celui-là même qui *se groupait* dans les foyers de théâtre, les soirs de première représentation, et qui *protégeait* si solennellement les auteurs dramatiques et les acteurs, n'est rien auprès du critique d'art.

Le critique d'art a une importance qu'il ne cherche pas à dissimuler. Cette importance est basée sur sa science. C'est lui qui a fait des découvertes d'esthéthique, de Svédenborgisme, de philosophie et de spiritisme dans les paysages et dans les tableaux. Jusqu'alors on n'avait trouvé dans la peinture que la représentation des objets plus ou moins réussie. Le critique d'art est enfin venu, armé de gros tomes, et il a démontré aux peintres que les diverses écoles de philosophie allemande, n'étaient pas du tout étrangères à

la peinture. Kant, Leibnitz, Spinosa, Hégel, Schelling, Fichte, Richter, Grimm, Locke, Condillac et Denis Diderot, Svedenborg et Saint Martin font bien dans le paysage et les critiques d'art, qui sont leurs interprètes pour les peintres, les ont barbouillés de vermillon et de jaune de chrôme et ont puissamment prouvé la nécessité absolue de leur incarnation dans la peinture à l'huile. Avant le critique d'art, on ne savait que voir la peinture, on ne savait pas la lire. Actuellement, grâce aux critiques d'art, les peintres mieux renseignés, remplissent leurs paysages et leurs portraits d'esthétique et de svedenborgisme. Heureux qui peut entendre un paysagiste approfondir les questions *d'objectif et de subjectif*, de sensualisme, de matérialisme et de spiritisme, et résoudre le problème *des trois corps*, d'après le fameux marquis de Condorcet.

J'ai eu la chance de me trouver dans une société de peintres et de critiques d'art, brasserie allemande, où l'on discutait fortement, à propos de la dernière exposition de tableaux et de celles de Courbet, sur la définition de *la substance*. Les peintres, en méditant le fameux *enterrement d'Ornans* du maître-peintre, inclinaient d'abord pour le cartésianisme, puis, définissant *la substance*, ils la considéraient comme purement passive et invoquaient à l'appui de leur dissertation Mallebranche, Descartes et Spinosa. A la seconde tournée de canettes, les critiques d'art ramenèrent avec un grand bonheur d'expressions les peintres aux *monades* et à une *harmonie préétablie* qui expliquait tout.

Le critique d'art a rendu le peintre plus bête qu'il n'était, — plus que la nature, — presque autant que lui.

Il est la cause de la classification des peintres qui donnera une si rude besogne aux professeurs du Muséum :

Les peintres, désormais, rangés sur une liste.
Seront étiquetés par un naturaliste.

CLASSIFICATION DES PEINTRES

ÉCOLE DE PARIS

Les peintres de cette école sont généralement élèves de Gassendi ; comme ce célèbre professeur, ils font leur syntagme légèrement colorié d'épicurisme. — Voltaire, Rousseau, d'Alembert et Diderot empoignent les peintres à leur sortie de l'école de Gassendi et les poussent au matérialisme. Le fameux Biard, un des plus vieux élèves, se rappelant que Molière avait été aussi disciple de Gassendi, s'est surnommé le Molière de la peinture.

Quelques spirites jettent de la variété dans cette école, à laquelle se rattachent les MICHEL-ANGE de Montmartre, dont nous avons esquissé autrefois les portraits comme suit :

LES MICHEL-ANGE DE MONTMARTRE

Montmartre fut autrefois célèbre dans le monde des railleurs par son Académie. Les ânes de Montmartre sont tous *artisses*.

* *
*

Tout le quartier Bréda, la rue des Martyrs, les boulevards extérieurs et les rues de Montmartre sont occupés par des peintres, des gens de lettres, sculpteurs, musiciens, acteurs et architectes de vilaine espèce. Le fluide sympathique, loi physique irrésistible, les a attirés, groupés et parqués dans un même lieu.

* *
*

Généralement ils sont malpropres. Ils affectent dans leurs allures, dans leur mise, dans leur langage, une désinvolture qui voudrait prouver que l'Art seul les préoccupe. Les lignes et les coupes vulgaires de leur figure les rendent odieux aux yeux avant que les oreilles ne soient blessées par leur voix : car l'horrible vulgarité leur sort par tous les pores et par tous les sens.

* *
*

Ils se font *des têtes*, ce qui serait excusable s'ils pouvaient comprendre l'insuffisance de celles que la nature leur a faites; mais non, ce n'est qu'une prétention bête : ils veulent attirer les regards des bourgeois, dans les estaminets.

* *
*

Pour se faire de grands fronts, ils rejettent leurs longs cheveux en arrière, les ébouriffent ou les collent derrière l'oreille, les séparent par une raie au milieu de la tête ou

les portent à la *mal-content*, en laissant alors croître leur barbe, qu'ils taillent avec le même art.

* *
*

Une remarque bizarre résulte de leur examen. Au bout de peu de temps. l'intimité leur donne à tous la même voix, les mêmes gestes, les mêmes paroles, la même démarche.

* *
*

Si l'un d'eux s'accoutre d'une façon, deux jours après le camarade est affublé pareillement. — Les paletots-sacs et les feutres à larges bords sont de leur goût : *ça a du chic* ou du *caractère,* disent-ils.

* *
*

Mais le plus souvent on les voit passer dans le quartier ou s'attabler dans les cafés, habillés de pantalons à pied à larges carreaux, de vareuses rouges et coiffés de chapeaux de paille, de bérets, ou plus simplement tête nue.

* *
*

Ils partagent avec les acteurs la manie du tutoiement, et ce sont justement leurs propos qui provoquent dans l'homme les hauts-le-cœur les plus précipités.

* *
*

Ils ne s'abordent jamais sans s'adresser cette phrase sa-cramentelle : « Bonjour. *ma vieille,* comment qu'ça te va! » Quelques mots d'argot étincellent maladroitement dans leur

conversation. Mais voici un échantillon significatif, qui achèvera de donner une idée juste de leurs expressions :

**
*

Un soir, quelques-uns de ces messieurs étaient réunis dans un atelier. Un d'eux chanta une abominable niaiserie intitulée : *le Voyage aérien*. Le chanteur prenait des airs inspirés qui paraissaient émouvoir profondément l'auditoire. Quand il eut fini, tout le monde l'entoura, le félicita vivement ; puis un peintre lui serra les deux mains en lui disant : « *C'est égal, tu y as été de ta larme.* »

**
*

Leurs mœurs ne sont pas édifiantes. Leurs soirées se passent dans les bals de barrière ou dans les estaminets ; leurs nuits, je ne peux pas dire où. Enfin ils emploient leurs jours à dormir, flâner, jouer au billard ou à l'*impériale*, à fumer et à boire et manger des poisons qui ne les tuent pas.

**
*

Leurs opinions artistiques et littéraires sont que M. Gustave Doré a un talent « *épatant*, « que M. Edmond About est « *l'esprit français* » en personne ; que sais-je encore ? Cela suffit.

**
*

Du reste, il n'est rien qui ne leur soit familier : peinture, poésie, sculpture, musique, philosophie, sciences, tout est de leur ressort. Semblables en cela au *Solitaire* de

M. le vicomte d'Arlincourt, ils voient tout, ils savent tout, ils sont partout.

<p style="text-align:center">* *
*</p>

Quoiqu'ils soient tous de *bons garçons*, il ne faut pas se fier à eux. Comme ils sont naturellement répulsifs, aux yeux d'abord, ensuite aux oreilles et au nez même, puis surtout aux intelligences, il en résulte qu'ils ont pris en aversion tous ceux qui voient, qui entendent ou qui comprennent.

<p style="text-align:center">* *
*</p>

C'est parce que ces *artisses* ne font rien qu'ils se mêlent de tout; quand je dis qu'ils ne font rien, c'est l'exacte vérité. Cependant, de temps en temps, ils barbouillent des vers ou de la prose, ils griffonnent des tableaux, pétrissent de la musique et gâchent des plâtres; ils sont tous peintres, musiciens, poètes, sculpteurs et philosophes. Cette multiplicité de moyens dans l'impuissance les a fait surnommer *les Michel-Ange de Montmartre.*

<p style="text-align:right">(1856.)</p>

ÉCOLE DE ROME

Les peintres de cette école sont universels et éclectiques. Ils n'ont pas de parti pris en philosophie. Pic de la Mirandole, Bacon, Machiavel, Gozzi, Humbold et Cousin sont sur leur palette. Quand ils rentrent à Paris ils deviennent hommes du monde et quelquefois musiciens. Ils reçoivent.

ÉCOLE DE FONTAINEBLEAU

Cette école est celle qui contient la plus grande variété de peintres philosophes. — C'est toute une ménagerie.

> Les peintres de Barbison
> Ont des barbes de bison.

Presque toutes les célébrités picturales ont vécu à *Barbison*, à *Marlotte* et à *Samois*. Habitués à grimper de roc en roc dans les *gorges d'Apremont*, ils abordent aisément les pics escarpés de la philosophie la plus allemande. Le *Mont-Aigu*, *Franchard*, la *Roche qui pleure* et la *Mare aux fées* leur ont donné de saines idées sur Leibnitz, Spinosa, Kant, idées dont les critiques d'art avaient planté le germe en eux. Que de paysages philosophiques résultent de ces divers systèmes !

Voilà ce que les critiques d'art ont fait. Ils ont comme des incubes et des sucubes tellement gratté les pauvres cervelets des peintres, qu'ils le sont complétement rendus fous, tandis qu'eux restaient simples crétins.

Il y a autant de *faiseurs de Salons* que de tableaux à l'Exposition. Chaque toile pourrait avoir son critique spécial. Il faut retenir l'accent *niais* et magistral des bonshommes de lettres disant : « Cette année, je fais le Salon. » C'est pourtant Denis Diderot qui est cause de ce mal; il n'est pas plus coupable que le soleil de faire naître les vers à soie; mais enfin tous les coléoptères du petit et du grand

journalisme ont le nom de Diderot à la trompe ; ils se collent comme des taons au ventre des peintres et sur les tableaux, croyant faire comme le grand écrivain. Ils ne se doutent guère que Diderot examinait la peinture bien plus en philosophe et en homme qu'en peintre. Le sujet, les poses, les expressions, la composition, l'intéressaient infiniment plus que la manière de peindre, le dessin et la couleur. Greuze, par exemple, ne traitant que des conceptions simples et humaines, ne représentant que des scènes villageoises, bourgeoises ou familières avec naïveté et arrangement tout à la fois, lui semblait être le plus grand peintre de l'époque. Quant à l'argot des rapins mâché par les critiques diptères ; quant aux mystères de la couleur, si souvent révélés, dans ces derniers temps, par les suceurs d'esthétique, je crois que Diderot n'y a jamais songé.

La peinture s'adresse d'abord et presque exclusivement aux yeux. Il s'agit plus de voir que de comprendre. Le but est de représenter les objets. Plus la ressemblance est grande, plus la perfection est approchée. La littérature peut tout : elle crée, décrit ou peint, raconte et analyse. La peinture ne fait que reproduire ou interpréter. Je me rappelle que ces opinions allumèrent une grosse discussion entre plusieurs peintres et un homme de lettres qui cita alors, à l'appui de ses arguments, Manon Lescaut. D'après le portrait qu'en fait l'abbé Prévost, disait-il justement, on la voit : tout le monde se la figure, à peu de différence près, de la même manière, et telle que les peintres et dessinateurs eux-mêmes l'ont traduite en tableaux ou en gravures. Mais jamais ces messieurs ne pourraient en une galerie immense décrire ou peindre son caractère et ses passions. Ils ne représenteraient que sa personne et des situations.

L'Exposition des refusés est au moins curieuse. Plusieurs tableaux que j'ai déjà cités de MM. Briguiboule, Whistler, Fantin, Manet, Gautier, Colin, Gilbert, Viel-Casal, Chintreuil, Jean Desbrosses, Julian, forcent l'attention. Nous allons avec soin passer en revue tous les tableaux de cette Exposition, où nous avons constate une déplorable *unité de refus,* sur laquelle nous insistons. Nous répéterons les opinions de beaucoup d'artistes et de visiteurs, et toutes les remarques curieuses qui pourraient être faites par nous et par tout le monde.

II

SOMMAIRE

Les Refusés peuvent être divisés en trois classes :

La première, la *grande*, est celle des OSEURS, des RÉVOLTÉS,
des PROTESTANTS contre les jurys, une BATTERIE DES HOMMES
SANS PEUR; c'est pour ces peintres-là, qui ne se tiennent
pas tranquilles, qui sont convaincus qu'ils savent ce qu'ils
font, que l'Empereur a décrété une Contre-Exposition. Elle
était ouverte à tous; mais le danger d'être tué ou blessé,
— c'est-à-dire de déplaire au jury et d'être évincé une
autre fois, le peu de courage, de foi en soi-même aussi,
ont empêché un grand nombre de peintres de s'exposer —

aux balles coniques des critiques et aux obus du public,
autrement dit aux feuilletons et aux éclats de rire.

Ces peintres-là, leurs confrères, les BRAVES REFUSÉS, les
appellent des COUARDS et fixent leur nombre à 1,800 ou 2,000.
C'est eux qui composent la troisième, la petite classe.

Quant à la seconde, c'est celle des SUSPECTS, gens timides,
indécis, qui acceptent en longues phrases, au lieu de dire
franchement oui ; peintres timorés qui laissent leurs ta-
bleaux dans la salle des Refusés, mais qui sont inquiets
d'être vus. Ils ont l'air d'être derrière leurs confrères, bien
qu'ils soient à côté d'eux ; en deux mots, ils ne mettent pas
de numéros à leurs toiles ; ils ne se sont pas faits inscrire
dans le catalogue des Refusés, et ils ne peuvent être signa-
lés que par les chiffres de refus de l'administration. Quel-
ques-uns mêmes de ces peintres qui se trouvent mal et ont
des borborygmes n'ont pas signé leurs ouvrages. Si le Co-
mité des Refusés était aussi décidé que son aîné, le Comité
de salut public, les SUSPECTS seraient guillotinés tous comme
les traîtres et les lâches.

A la tête des plus vaillants Refusés, il convient de placer
Courbet. Quoiqu'il ne figure pas parmi eux, dans le cata-
logue et dans le Musée, il est le plus Refusé des Refusés.
Courbet est la plus puissante individualité qui se soit pro-
duite parmi les peintres depuis une vingtaine d'années. —
Pour ceux qui ne cherchent pas dans la peinture ce qu'on
n'y peut pas trouver, la philosophie, la poésie ou l'astro-
nomie, l'agriculture, etc., mais qui se contentent d'y voir la
représentation naïve et vigoureuse des faits et des objets,
la supériorité du maître-peintre est évidente.

(Je n'exagère pas la démence des critiques d'art et d'une foule d'autres gens, en disant qu'ils ne peuvent admettre qu'une peinture ne soit qu'une peinture, et que dans un tableau ce qui les charme le plus, c'est ce qui n'y est pas. Voilà un critique qui m'interrompt pour me lire son article sur M. Daubigny : « Chaque touche, a-t-il écrit, est « un hémistiche et fait venir à l'esprit un son cadencé, etc. C'est *avant tout* un grand poëte !!! »)

Courbet tout en ayant, des idées assez vastes de la peinture et des mondes qu'elle peut contenir, est convaincu d'abord qu'elle doit *faire ressemblant*, et que le meilleur moyen de faire ressemblant est de voir. Cette opinion instinctive est assurément préférable à celle de croire, comme le fameux M. Thoré, que la peinture est faite pour instruire les masses et donner des leçons de politique ou de morale.

Toute espèce de tricherie est écartée des tableaux de Courbet. Il vaut mieux, croit-il, avoir vu ce qu'on veut peindre que l'avoir rêvé ; la peinture mythologique ou allégorique excite son rire franc-comtois ; il pense que la peinture est plus faite pour les yeux que pour l'imagination ; il veut voir pour peindre. En Art, le parti pris, est indispensable.

Le système de Courbet a fait éclore de nombreux partisans; on voit maintenant une foule de tableaux du genre dit réaliste. Tous ces croque-morts, ces carriers, ces sarcleurs, etc., c'est la faute de Courbet. Il fait école non seulement pour le sujet, mais encore pour la manière de peindre. Les nouveaux ne subissent pas seuls l'influence du nouveau maître : des anciens, et des plus célèbres, ont

visiblement modifié leur peinture depuis sa venue. Le tableau de l'*Enterrement d'Ornans*, si décrié à son apparition, demeuré le chef-d'œuvre de Courbet, quoi qu'on en dise et quoiqu'on ne veuille reconnaître de lui, pour ne pas avoir l'air de se rendre, que des tableaux très-beaux sans doute, mais d'une moindre importance, l'*Enterrement d'Ornans*, dis-je, a fait émeute, mais aussi révolution. Les œuvres que Courbet a exposées en 1861, lui avaient rallié, outre les jurés et les académiciens, les semblables de M. Anatole de la Forge et autres critiques qui manquaient à sa collection. C'était toujours la même peinture, mais ce n'était plus le même sujet. Les postères de la fameuse *Baigneuse* qui avaient empêché bien des critiques d'art de s'apercevoir qu'elle était admirablement peinte, dans un paysage et à côté d'une belle fille également exécutés de main de maître. ne furent plus posés pendant un instant sur leurs binocles. Le *Combat de cerfs*, le *Renard sur la neige*, le *Cerf blessé*, etc., sont de superbes peintures qui n'offensent personne. Ceux même que le mot : *réalisme* retenait encore par leurs pans d'habit commencent à comprendre que ce mot n'est qu'un nom, comme toute révolution littéraire ou autre en a toujours pris un. nom qui n'engage en rien les individualité entre elles, qui leur laisse leur pleine liberté, et qu'un artiste hardi, indépendant et original peut accepter comme il eût accepté celui de romantisme en 1830.

Mais cette année tout est bien changé. Il n'y a plus assez de cris contre Courbet; il a envoyé au jury un grand tableau, représentant *des curés ivres*, dont nous allons parler tout à l'heure. Ce tableau était escorté de deux ébauches, une *Chasse au renard* et un *Portrait de dame*.

Courbet, médaillé, était reçu de droit ; mais *les curés*, dodelinant et barytonnant, ont scandalisé le catholicisme du jury, et le tableau a été — je ne puis pas dire : refusé, car il serait exposé, — a été... remis à la disposition de son auteur qui, ne trouvant aucun endroit public où il fut accepté, a fini par le recevoir dans son atelier, rue Hautefeuille n° 32. Tout le monde est invité à venir le contempler tous les jours jusqu'à midi. — On fait queue.

Jamais le maître-peintre Courbet n'avait fait un tableau aussi vivant, aussi amusant, aussi pris sur nature et étudié que celui-là.

Par un beau temps septembral, le long d'un chemin de campagne, s'avance un groupe de curés rabelaisiens, dont un, doucement cahoté sur un joli âne, ressemble à un silène rubicond, plein d'une bonhomie vinicole qui semble dire : Mon Dieu, cela ne fait de mal à personne ! Un curé à lunettes bleues et au nez pointu le soutient de ci, et un jeune vicaire qui pourrait bien lui appartenir de très-près, tant il lui ressemble, le soutient de là ; un autre jeune vicaire — ineffable, celui-là, — tire le grison par la bride ; un troisième vicaire ramasse un vieux curé qui butte à chaque pas.

Un peu en arrière, marche à pas comptés un curé bourgeonné, aux cheveux vineux, balancé par le vin, qui tout en perdant son chapeau sans s'en apercevoir, raille la faiblesse de son collègue. La goguenarderie, la sanguinolence coutumière du teint, produite par une longue série de repas copieux et prolongés, l'équilibre de ce curé, sont des merveilles de peinture.

Quatre servantes viennent au loin, égrenant des chapelets, suivant avec un calme béat cette sainte orgie dont elles ont fait la cuisine.

Un brave paysan regarde passer le cortége en riant de tout son cœur et de tout son ventre, mais sans ironie, auprès de sa femme agenouillée, habituée au respect de monsieur le curé.

Certes, ce tableau, un des plus vigoureux et des plus animés de Courbet, n'est pas l'œuvre d'un catholique fervent qui s'incline comme la bonne femme ci-dessus désignée sur le passage d'une débauche presbytérale, mais elle n'annonce pas non plus des intentions malicieuses et subversives contre la religion. On ne reconnaît pas dans cette peinture l'ironie hostile et voltairienne de Béranger, l'inventeur de ce bon curé populaire de Meudon, qui boit et danse avec les fillettes, sur l'herbette, au nez de l'implacable Louis Veuillot.

Courbet n'a fait que représenter une scène significative, expressive et gaie; le rejet la rend plus bruyante, plus voyante que ne l'aurait fait l'admission.

III

SOMMAIRE

Nous recevons une lettre de M. Ancourt, un des Refusés hardis inscrits sur le catalogue, une réclamation *au nom des artistes refusés.*

« *Cet élève, jeune encore, écrit que les Refusés n'avaient pas la prétention d'être exposés face à face avec les peintres en renom et même déjà décorés* (sic). » Mais, alors, quelle était leur prétention en envoyant leurs tableaux à la Commission d'examen?

« *Nous n'avons demandé qu'un petit coin,* » répond ledit peintre, « *pour recueillir, s'il est possible, quelques encouragements.* » Ce petit coin, si modeste, vous pouviez l'obtenir sans vous faire refuser. On ne vous a fait la concession du grand coin de la Contre-Exposition que pour donner satisfaction aux plaignants et réclamants, et les faire ainsi juger, eux et le jury, par le public. Si le public ratifie par sa critique les refus de la Commission, les peintres sont condamnés, sinon, c'est la Commission qui est coupable.

Quant aux encouragements, qu'est-ce cela? Un artiste ne se décourage pas. Il sait ce qu'il fait et n'a pas besoin de compliments.

> Qu'en regardant son œuvre il se dise : c'est bien,
> Sûr d'elle et sûr de lui, — tout le reste n'est rien.

Encourager qui? Quelqu'un qui fait mal à continuer?

Notre correspondant ajoute : « *Nous ne disons rien de la prétendue injustice du jury,* etc. » Pourquoi donc protester contre sa décision en acceptant la Contre-Exposition? Et M. Ancourt nous écrit *tout ce que dessus* AU NOM DES ARTISTES REFUSÉS! J'affirme qu'il se trompe et qu'un grand nombre de Refusés n'ont pas les mêmes opinions que lui.

Quelques personnes se sont méprises à propos de la petite physiologie du critique d'art détaillée au commencement de ce livre. Je n'ai appliqué dérisoirement ce titre qu'à des *jugeurs* dont j'ai fait la description ressemblante, qu'à des *faiseurs de Salons* de profession qui ne savent ni critiquer, ni écrire, ni voir, ni lire. Mais il faut bien se garder de croire que

je puisse confondre ces importants personnages avec des écrivains de génie ou de talent qui ont exprimé leurs opinions sur des peintres et sur la peinture. Si par quelques traits, ceux-ci se rapprochent de ceux-là, ce n'est qu'un petit ridicule qui se noie dans la valeur du littérateur-critique. Mais, je le répète, je n'ai pas plus voulu mêler ces hommes spirituels, intelligents et savants, que moi-même, qui suis bien aussi un peu critique d'art, aux pédadogues du Palais-de-Justice, de l'École normale, du Notariat, du monde et de brasserie, dont j'ai cité les infirmités, les tics, les dislocations, les loupes et les bosses intellectuelles. Quand on fait le portrait d'un type d'animal, cela n'est pas le portrait de tous les animaux. M. Brivet-le-Gaillard, déjà nommé, ne dit pas non plus que ses *Types de chevaux* représentent tous les chevaux. L'ancien Trissotin et l'ancien Vadius n'étaient pas, dans la pensée de Molière, la portraiture de tous les savants et poètes de son temps. De même, en caricaturant certains peintres très-nombreux, je ne parle que de ceux-là et non d'autres, comme le verront les gens qui continueront la lecture de ce livre. (Quoique tout ceci soit d'une simplicité qui le rend inutile à dire, il est bon, il est important de le dire. On ne saurait trop expliquer les choses).

La peinture la plus singulière, la plus originale, est celle de M. Whistler. La désignation de son tableau est : *La Fille blanche*. C'est le portrait d'une *spirite*, d'un *médium*. La figure, l'attitude, la physionomie, la couleur, sont étranges. C'est tout à la fois simple et fantastique. Le visage a une expression tourmentée et charmante qui fixe l'attention. Il y a quelque chose de vague et de profond dans le regard de cette jeune fille, qui est d'une beauté si particulière, que le public ne sait s'il doit la trouver laide ou jolie. Ce portrait

est vivant. C'est une peinture remarquable, fine, une des plus originales qui aient passé devant les yeux du jury. Le refus de cette œuvre n'irrite que les gens qui croient aux examinateurs, aux comités et aux académies; ce refus fait plaisir à d'autres personnes et leur confirme une fois de plus la vérité. Ne rien faire qui vienne de soi-même, ne rien faire que d'après les autres, c'est ce que veulent dire règle et tradition, bases fondamentales de l'art académique, à qui nous devons Abel de Pujol et M. Signol.

Tombe aux pieds de ce sexe à qui tu dois, etc.

Et, puisque je parle de ce membre de l'Institut, de ce juge des peintres, qu'il me soit permis (autrement je prends moi-même la permission) de citer ici, à cause de sa violence, un petit morceau extrêmement violent :

M. SIGNOL

« Une des hontes de notre temps, c'est qu'un peintre de la force de M. Signol ait pu arriver à l'Institut. Ce que c'est, cependant, que la médiocrité soutenue, la docilité académique et la bêtise soumise! N'avoir ni impression, ni idées, ni exécution, mais garder bonne mémoire des *pensums* donnés à l'École des Beaux-Arts, et pieusement conserver les recettes de la maison, cela suffit, paraît-il, pour vous conduire à tout.

» M. Signol me représente un élève ignorant et noué, le dernier de sa classe, toujours coiffé d'un bonnet d'âne, la risée de ses camarades et le plastron des professeurs. Plusieurs générations se succèdent; petit à petit, la classe se

vide; les professeurs meurent, et un beau jour, le bonnet
d'âne, resté seul, finit par monter en chaire.

» Sa profonde nullité a fait sa fortune. Il n'a heurté per-
sonne, et, comme tous les gens médiocres, il a avancé, sou-
tenu par tout le monde. Très-fidèle à la tradition de l'École,
je ne crois pas qu'il ait jamais peint un sujet en dehors de
l'Antique ou de l'Évangile. Le cycle de ses sujets est pour
lui le cercle de Popilius : Il n'en sort pas.

» Le *Supplice d'une vestale* obtient au Salon, cette année,
un succès de fou rire, et *Rhadamiste et Zénobie* rappellent
avec bonheur le Malek-Adel de Mme Cottin qui inspira tant
de pendules au commencement de ce siècle. Il est impos-
sible de dire ce qu'est la peinture. Elle a la propreté lus-
trée du cuir verni; elle en a aussi la sécheresse cassante.
Est-elle passée au four comme la peinture de Sèvres?

» Mais que vais-je chercher là? On ne peut pas plus s'oc-
cuper de la couleur de M. Signol, que de sa composition,
que du choix de ses sujets. La seule chose qu'on soit en
droit de lui demander, c'est un peu de pudeur. Lorsqu'on
peint comme lui, on se cache. »

HENRY DE LA MADELÈNE.

(*Figaro-Programme*, 20 mai 1863)

Il est à remarquer que les tableaux religieux, que les
tableaux à sujets académiques, militaires, mythologiques

et romains, sont les plus mauvais. Que de victimes de MM. Brascassat, Léon Cogniet, Yvon, Gleyre! etc., etc.

Il faut excepter M. Briguiboule. Son tableau mythologique est beau; il a bien plus de valeur que son tableau reçu. Ce n'est pas seulement mon opinion. c'est celle de beaucoup de peintres, et je crois pouvoir dire de tout le monde. Mais, malgré son talent, M. Briguiboule doit être classé parmi les suspects. Il n'est pas inscrit sur le catalogue. Il proteste timidement au Salon des Refusés contre son rejet. Il ne se montre que comme quelqu'un qui se cache. Je sais par hasard que ce beau tableau est de lui.

Voici un autre tableau mythologique, celui de M. Émile Loiseau, *Hercule filant aux pieds d'Omphale.* Quelques peintres disent que ce tableau est *un Jules Romain.* Ce n'est pas ce que je pense; d'ailleurs, mieux vaudrait être soi, fût-on mauvais, que d'être un imitateur. *L'Hercule* de M. Loiseau est formidable même pour un Hercule. Ce n'est pas des biceps qu'il a sur les bras, mais des montagnes. Son torse est tellement accidenté d'énormes capitons que cela doit le gêner. Du reste, tout est hercule dans ce tableau. Omphale aussi se porte bien! Quelle gaillarde! Cependant cette peinture ne méritait pas les honneurs du refus. Par exemple, *l'Intérieur mauresque,* du même peintre n'est pas du tout de mon goût, je l'avoue. Il ressemble à une tapisserie ou plutôt à un dessin industriel colorié sur papier à petits carreaux.

M. Amand Gautier figure aux deux Expositions. *La Femme adultère* est un beau tableau dont le refus ne peut s'expliquer que parce qu'il est beau. Quelques peintres

pensent que les peintres du jury, qui ont fait dans leur jeunesse *une Femme adultère*, n'auront pas admis qu'on traitât le sujet évangélique autrement que classiquement. M. Gautier a représenté sur le seuil d'un petit temple grec un mari féroce, dont la figure est toute en poils, menaçant de transpercer de son doigt pointu sa femme qu'il a chassée pour cause d'adultère.

> Une femme, après tout, n'est pas une muraille,
> Quand son cœur lui dit : Va! que diable! il faut qu'elle aille.

Un ciel en feu, un chien qui aboie, des arbres aux rameaux pointus et tendus comme le doigt de l'époux irrité, semblent être tous avec lui contre la malheureuse jeune femme. Je ne pense pas que M. Gautier ait voulu donner une leçon à Jésus-Christ qui pardonne à la femme adultère; mais j'ai entendu quelques personnes le supposer. Le tableau est très-bien peint; — la femme, le ciel, le chien surtout sont réussis. On ne peut s'empêcher de prendre le parti de cette jeune épouse qui doit être jolie, je dis qui doit, car elle cache sa figure dans ses mains. Le mari est plus désagréable, plus méchant, plus ridicule encore que ne le sont ses semblables ordinairement. Le ciel orageux est admirable — pas de charité, — et cela s'explique mal, puisqu'il est le séjour du Christ.

Ce qu'il y a de plus comique, c'est que chacun éprouve le besoin de recomposer le tableau de M. Gautier. L'un dit : le mari devrait être chauve, et fait plusieurs observations judicieuses à ce propos. L'autre prétend que dans le fond du paysage on devrait apercevoir de dos l'amant, fuyant en tenant sa culotte sur le bras. Un troisième voudrait que le

chien, au lieu deprendre part à... l'accident de son maître, léchât les mains de sa douce maîtresse. Enfin, chacun refait le tableau à samanière, et *la Femme adultère* est bien certainement le sujet qui aura été traité le plus cette année.

M. Amand Gautier est un des jeunes peintres qui se sont fait remarquer dans ces derniers temps : *La Promenade des Frères, les Folles de la Salpétrière, les Sœurs de charité* sont des tableaux connus, estimés. *La Femme adultère* est digne de ces peintures qui avaient été admises aux Expositions précédentes.

Le peintre Gautier ne s'est pas seulement fait connaître par ses tableaux; sa ménagerie ne l'a pas moins illustré. Il avait dans son atelier, singe, chats, perroquet, chiens, rats, serins et une alouette qu'il préférait même à son singe, nommé Arthur. Lorsque cette jolie alouette mourut, je fis sur elle, pour adoucir la vive douleur du peintre, la chanson suivante, qui arrive ici comme dans un vaudeville (*entrée habilement préparée*) :

L'ALOUETTE DU PEINTRE GAUTIER

Qu'a donc le peintre Gautier ?
Revient-il de l'autre monde ?
Ne sait-il plus son métier ?
Est-ce que Courbet le gronde ?
Ses lèvres n'ont plus d'accueil
Même pour le doux sourire.
Une larme dans son œil
Ne cesse jamais de luire.

Son ami, le singe Arthur,
Ne fait plus de cabrioles.
Le perroquet, d'un air dur,
Roule d'amères paroles.
Pourquoi donc tout l'atelier
S'attriste-t-il de la sorte
Avec le peintre Gautier ?
C'est que l'alouette est morte ! ! !

Il aimait tant cet oiseau
Auquel, sur la serinette,
Il apprenait un morceau
Ou l'air d'une chansonnette !
Un rayon parti des champs
Venait-il dorer sa cage,
L'alouette dans ses chants
Semblait rêver paysage.

Elle était heureuse, alors,
Le plumage de sa tête
Tout d'un coup formant un corps
Se dressait comme une aigrette !
- Elle semblait un instant,
Par ses ailes soutenue,
Planer sur le blé flottant
Et s'élever dans la nue.

Elle mangeait du millet
Dans la main de son bon maître,
Et jamais ne s'envolait
Quand il ouvrait la fenêtre.
Avec tous les animaux
Elle était si bien unie.

Que pas un jour de gros mots
N'ont troublé leur harmonie.

On n'aurait pas pu l'avoir
Ni pour cent francs, ni pour mille,
Me disait Gautier un soir.
Sa douleur n'est pas puérile.
Il faudrait être bien dur
Pour railler d'une alouette.
Les cœurs simples comme Arthur
Comprendront qu'on la regrette.

Un jour Gautier s'en allant
Porta la pauvre petite
Chez un ami bienveillant.
Il devait revenir vite.
L'alouette était encor
Plus aimainte que son maître,
Son départ causa sa mort.
Elle se tua peut-être !...

Gautier comprit tous es torts
Et demeura morne en face
De ce pauvre petit corps
Déjà froid comme la glace.
Gâchet, un bon médecin,
Fut chargé de l'autopsie.
« L'oiseau, dit-il, était sain ;
Il est mort d'apoplexie. »

Les restes du cher oiseau
Furent déposés en terre
Sous un cerisier fort beau,
Dans un jardin solitaire.

Trois dames ont accompli
Cette mission secrète.
Au pied du bel arbre on lit :
Ici gît une alouette.

Ce n'est pas tout.

Jugez de mon étonnement : Je passais dans le Salon de l'architecture refusée. Tout d'un coup, je vis *Un projet de tombeau pour une fauvette!* Ce projet de l'architecte, M. Edmond Morin, n'a pas été réalisé : il n'est pas même indiqué dans le catalogue. On m'a raconté que l'auteur l'avait fait pour l'alouette de M. Gautier. Mais le peintre l'ayant refusé, préférant un cerisier pour tout mausolée, l'architecte, vexé, destina son projet de tombeau à une fauvette imaginaire.

M. Morin est le seul architecte dont nous parlerons. L'architecture, comme la tragédie et comme la sculpture, est en pleine déroute. On ne sait même pas imiter. On ne sait plus faire que des maisons et des embarcadères, comme l'église de Saint-Vincent-de-Paul et autres, ou des échafaudages de pâtisserie.

Reprenons haleine.

Il me semble qu'il y a longtemps que je n'ai dit des choses désagréables au jury — depuis le commencement de ce chapitre.

Ah! c'est que je ne suis pas comme la bonne province; je n'ai pas été nourri dans le respect de la niaiserie chauve

et du crétinisme entêté aux cheveux d'un blanc jaune, aux oreilles bouchées par le coton.

> Ces cheveux — devenus blancs à force d'outrage
> Au bien élémentaire, — on doit les respecter,
> A dit, d'un air profond, un pion sans ouvrage
> Que son cuir chevelu ne pouvait qu'irriter,

Vraiment, je ne suis pas flatteur — on le voit — pas plus pour mes amis les peintres et les critiques d'art que pour d'autres ; je ne crible pas ceux-ci de compliments et ceux-là d'invectives. Je suis sûr jusqu'au bout de ne pas épargner les gens, sans pédantisme, sans forfanterie, uniquement parce que je ressens l'irrésistible besoin de dire mon opinion — mon opinion qui me semble être pleine de raison, — autrement je ne la publierais pas. Mais n'est-ce pas violent de voir tant de dessus et tant de dessous de pain à l'huile — et au vinaigre — s'étaler majestueusement d'un côté interdit à d'autres pauvres croûtes non moins rassies et non moins trempées? — Et de ne rencontrer les plus hardies peintures que dans les salles des Refusés !

N'est-il pas temps de laisser à tous les artistes le droit et la possibilité de montrer leurs œuvres? Que peuvent les censures? Le public à tête de veau lui-même n'est-il pas mille fois plus intelligent que tous les jurys du monde? Sa raillerie, son gros rire suffisent et ne ruinent ni ne désespèrent l'artiste. Au contraire, les arrêts académiques, outre qu'ils sont toujours contestables et contestés, accablent les pauvres victimes et les empêchent de vendre leurs tableaux bons ou mauvais. Là les Académies cessent d'être risibles. Puisqu'on ne peut empêcher les mauvais artistes de pulluler,

à quoi bon les empêcher de vivre? Trop de mécaniques et de machines à vapeur remplacent avantageusement les hommes et les forcent de ne pas subsister. Laissons les peintres inoffensifs remplir tranquillement les crémeries en essayant de faire quelque chose.

Après ces considérations philanthropiques, comment s'expliquer le style — on pourrait dire académique — des critiques d'art de la banlieue et de la province?

« HEUREUSEMENT QU'IL est empaillé! » s'écrie M. C. Brun, en parlant d'un tableau, dans le *Courrier artistique.* L'article commence ainsi :

« L'Exposition des Refusés pourrait aussi s'appeler l'Exposition des comiques. Quelles toiles! quelles œuvres! quelle collection! quelle galerie! Les bonnes choses, et il y en a peu, y sont écrasées par les mauvaises. Que dis-je? les mauvaises! les déplorables! les impossibles! Jamais, certes, succès de fou rire ne fut mieux mérité. Le public, qui ne paye que vingt sols à la porte, s'amuse pour plus de cinq francs. »

Et ce morceau dithyrambique de M. Fichau, du *Mémorial de la Loire :*

« Mais j'ai épuisé, ce me semble, les divers chefs de plainte sans avoir rencontré de ces dénis de justice, de ces abus de pouvoir, de ces injustices criantes, dont vous étiez accusés et dont j'avais commencé par vous accuser moi-même. C'est à peine si j'ai pu démêler une dizaine de rigueurs, parmi tant de jugements inattaquables. Vous avez

cru que c'était votre droit comme dépositaires des saines doctrines, des traditions et des bienséances de l'art, de protester contre des tendances funestes, de rejeter dans l'ombre des productions où l'art se ravale jusqu'à violenter le regard par le scandale. Vous vous êtes dit que le respect dû aux grands artistes vos ancêtres, que le souci de votre illustration personnelle et de l'avenir artistique de notre pays vous faisaient une loi d'être sans pitié pour les dévergondages de sentiment et de forme et vous commandaient de leur refuser votre approbation, sorte de brevet qui leur eût reconnu le caractère élevé et les qualités d'œuvres d'art. Voilà donc toute votre iniquité. »

Je ne sais pas pourquoi je cite cela, par exemple, à moins que ce ne soit pour faire plaisir au Jury.

IV

SOMMAIRE

La race des Refusés ne vient pas d'éclore. Tout artiste, tout auteur d'une œuvre nouvelle, faite en dehors des routines, des conventions et des *confections*, est presque toujours *refusé*. Il blesse trop de gens de la majorité pour ne pas être rejeté dans son individualité. Les sots veulent qu'on leur ressemble et qu'on fasse comme eux. Non seulement un artiste n'imite pas, mais il ne veut pas être imité. Celui même qui ne peut pas être imité est le plus fort.

Il y avait donc, depuis trois ou quatre ans, bien des peintres prédestinés à être refusés avant l'Exposition dont nous nous occupons. Or, parmi ceux-là, s'épanouirent tout d'un coup comme des magnolias : MM. Manet, Legros, Fantin, Karolus Duran, Bracquemont, etc. Le girondin de la révolution-Courbet, M. Amand Gautier, relie cette révolution à cette jeune pléïade que l'enthousiasme pour Rembrandt a poussé à l'eau-forte. — Ils font, je crois, tous partie de la société des Aqua-Fortistes, qui s'est également illustrée par ses dîners aussi fameux que ceux du journal *le Figaro*. Le célèbre éditeur Cadart présidait à ces banquets, et publie avec luxe les superbes gravures de ces messieurs.

A la précédente Exposition — des reçus, — un groupe de jeunes peintres ci-dessus désignés, s'arrêta coi devant un tableau, représentant *Un joueur de guitare espagnol*. Cette peinture, qui faisait s'ouvrir grands tant d'yeux et tant de bouches de peintres, était signée d'un nom nouveau, *Manet*.

MM. Legros, Fantin, Karolus Duran et autres, se regardèrent avec étonnement, interrogeant leurs souvenirs et se demandant, comme dans les féeries à trappes, d'où pouvait sortir M. Manet? Le musicien espagnol était peint d'une certaine façon, *étrange*, nouvelle, dont les jeunes peintres étonnés croyaient avoir seuls le secret, peinture qui tient le milieu entre celle dite réaliste et celle dite romantique. Quelques paysagistes, qui jouent un rôle muet dans cette nouvelle école, exprimaient par une pantomime significative leur stupéfaction. M. Legros, qui avait fait lui-même quelques tentatives audacieuses contre les Espagnols, mais

qui n'avait pas dépassé le Tage, considérait le musicien comme une conquête des Espagnes, au moins jusqu'au Guadalquivir.

Il fut décrété séance tenante, par ledit groupe de jeunes peintres, qu'on se porterait en masse chez M. Manet. Cette manifestation éclatante de la nouvelle école eut lieu.

M. Manet reçut très-bien la députation, et répondit aux orateurs qu'il n'était pas moins touché que flatté de cette preuve de sympathie. Il donna sur lui-même et sur le musicien espagnol tous les renseignements qu'on voulut. Il apprit aux orateurs, à leur grand ébahissement, qu'il était élève de M. Thomas Couture. On ne s'en tint pas à cette première visite. Les peintres même amenèrent un poète et plusieurs critiques d'art à M. Manet.

Après divers amendements, il fut convenu qu'on abandonnerait l'Espagne à M. Manet. Les portraits de *Mademoiselle V. en costume d'Espada*, et du *Jeune homme en costume de maje* *les Petits cavaliers*, d'après Velasquez ; *Philippe IV*, d'o Velasquez, et *Lola de Valence*, gravures, le tout adm. ux Refusés, justifient pleinement la grave détermination du comité de la jeune pléiade. *Le Bain*, même, la plus grande toile de M. Manet, quoique représentant des Parisiens et des Parisiennes (elles en costume de bain *d'homme*, eux presque *en costume de majo*), a des allures espagnoles qu'on ne peut nier. On remarque dans cette peinture surtout, l'influence des victoires et conquêtes de M. Manet dans les Espagnes.

Les trois tableaux de M. Manet ont dû jeter une perturbation profonde dans les idées arrêtées du Jury. Le public lui-même ne laisse pas que d'être étonné de cette peinture qui, en même temps, irrite les amateurs et rend goguenards les critiques d'art. On peut la trouver mauvaise mais non médiocre. M. Manet n'a certes pas un demi-parti-pris. Il continuera parce qu'il est convaincu, finalement, quoique les amateurs prétendent retrouver dans la manière de M. Manet des imitations de Goya et de M. Couture, — légère différence. — Je crois que M. Manet est bien lui-même; c'est le plus bel éloge qu'on puisse lui faire.

M. Legros a un grand tableau aux Reçus et un petit portrait aux Refusés. Ce portrait est très-bien; mais il doit faire peur aux membres du Jury, en les poursuivant comme un remords. Pourquoi l'a-t-on mis à la porte? Silence du Jury.

Je signale aussi un beau portrait de et par M. Fantin. Ce même portrait, dans diverses poses, avait déjà été reçu plusieurs fois. Pourquoi ne pas l'admettre encore? Énigme du Jury.

En plus, M. Fantin jouit d'une grande réputation au Louvre pour ses belles études. Son système pictural ne se développe pas d'une façon aussi absolue que celui de M. Manet; mais son portrait, par exemple, est sans défaut, et vaut seul un long tableau. Je n'en dis pas autant de son ébauche intitulée *Féerie*. C'est un amas, une macédoine, un plat de couleurs brouillées ; c'est une palette qui n'est pas faite sur laquelle on pourrait prendre de la couleur pour faire un tableau.

M. Gustave Colin, dont le nom n'est pas dans le catalogue, a laissé aux Refusés un tableau très-remarquable : *Basques Espagnols jouant à la pelote.* C'est plein de vie, de mouvement et de soleil ; c'est bien le midi. On entend crier, grouiller et grasseyer, une longue galerie de Basques châtoyants qui jugent les coups. Les joueurs ont une attention, une promptitude et une adresse très-observées. M. Gustave Colin gagne d'emblée la partie contre le Jury. Il n'a pas eu peur de peindre la chose comme elle est. Les costumes uniformément bleus et rouges des Basques, leurs attitudes, leur ciel, leur terrain, rien n'a effrayé le peintre ; tout cela est curieux et intéressant et mérite d'être vu comme toute chose particulière. — Refusé ! — Pourquoi ? — Rébus du Jury.

Un très-joli portrait encore, est celui de M. B. par M. Gilbert. M. B. est vu de profil, en train d'écrire. La pose, le regard, la main, la plume, la robe de chambre d'un autre temps, le bonnet *d'Antan*, tout est d'un calme et d'un naturel parfaits. Il semble qu'on a connu ce vieillard ; une bonne figure bourgeoise, de larges joues de papa ; on redevient enfant en le regardant ; il ne faut pas le déranger pendant qu'il écrit. C'est très-bien fait, c'est peut-être trop bien fait ; ce l'a été sûrement pour le Jury qui l'a rejeté.

Gants, fleurs et bijoux, par M. Pipard, est un petit chef-d'œuvre. Il est impossible de représenter plus finement un *sujet* aussi simple. Les gants, c'est à les mettre ; le verre, c'est à boire dedans ; les bijoux, c'est à les voler, tant ils sont bien exécutés. — Refusé. — Logogriphe du Jury.

La Mort de l'enfant, du même peintre, a les mêmes

qualités poussées un peu moins loin. — Refusé. — Charade du Jury.

Eh bien! tous ces logogriphes et toutes ces charades, on peut les pardonner au Jury. Mais son plus grand crime, ce qui ne peut s'expliquer que par une haine corse, c'est le refus d'un grand portrait par M. *Paulus Cœsar* Gariot qui a ajouté après son nom : *Faciebat Parisiis anno* MDCCCLXIII, *Faciebat* est joli surtout : *Il faisait* en 1863!!!

Je ne sais de qui est élève M. Paulus Cœsar Gariot, mais il est une des nombreuses victimes du professeur Flandrin. Le portrait est peint exactement d'après son procédé; c'est d'un élève, mais malgré la faiblesse, c'est la même chose. Les ordres du Jury sont rigoureusement exécutés et il refuse. Quand M. Paulus Cœsar lui dit avec raison :

> Quoi ! ne m'avez-vous pas,
> Vous-même, — ici, — tantôt, — ordonné, etc.

Le jury lui répond :

> Hé! fallait-il en croire une amante insensée!

Il y a de quoi devenir fou. C'est à croire que les examinateurs, que les magistrats de la peinture et du dessin ne veulent plus rien du tout et qu'ils recommencent, sans cheveux, la guerre des chevelus désordonnés, des jeunes-France, des romantiques contre les faux classiques, tapant d'estoc et de taille sans savoir où, uniquement pour taper.

Mais au moins, quelques romantiques savaient ce qu'ils faisaient.

J'ai cité un petit article de M. Henri de la Madelène, concernant M. Signol. Voici un autre extrait non moins virulent et non moins juste du même auteur, sur M. Biard.

M. BIARD

« J'espère parler aujourd'hui de M. Biard pour la dernière fois de ma vie. Ce triste farceur, dont la popularité fut un moment si grande, perd décidément sa clientèle, et n'arrête plus personne devant ses toiles. Voilà un excellent symptôme de santé publique qui vaut bien la peine d'être signalé.

« J'ai souvent entendu comparer la peinture de M. Biard à la littérature de Paul de Kock, et cela m'a toujours paru souverainement injuste. Certes, l'auteur de la *Pucelle de Belleville* ne saurait être rangé parmi les classiques de la langue; mais on retrouve au milieu de sa banalité comme un dernier écho de verve gauloise. Paul de Kock est commun au possible, mais il est gai somme toute, et le *Cocu* nous a tous déridés.

« M. Biard, au contraire, incarne en lui la plus lamentable déviation de l'esprit français; quand le bourgeois de Paris se met à être bête, Dieu sait s'il l'est plus qu'aucun bourgeois du monde : M. Biard est le plus plat des bourgeois de ce temps. Il a toute la gravité de M. Prud'homme. C'est le pitre du pinceau, un queue-rouge, un bouffon, un grimacier lugubre. Nous savons ce qu'est *Mon voisin Raymond* avant que Paul de Kock fasse crever sa culotte, et la gros-

sièreté de l'accident est sauvée par les détails qui le pré-
cèdent. Chez M. Biard, aucune précaution : la brutalité de
ce jocrisse excessif ne connaît ni ménagements ni mesure.
Il développe la laideur, non dans le sens du caractère,
comme fait Daumier, par exemple, mais par complaisance
pure pour la laideur même. Il ne conçoit pas, ce pauvre
homme, qu'on puisse rire sans se tordre, exprimer un
sentiment intérieur sans tirer la langue, équarquiller les
yeux, hérisser les cheveux, convulser le corps tout entier.
Et remarquez qu'avec cette grossièreté des moyens il
n'atteint pas même une vérité triviale. Sa *Bourse* est au-
dessous de la réalité, son *Plaidoyer en province* n'a jamais
pu être plaidé par personne. Tout cela est glacé, faux,
pénible, outré, navrant, et je m'étonne que cela puisse encore
faire rire quelques sots.

« Et dire que ce barbouilleur est décoré depuis 1838, pour
ses œuvres, et qu'il a gagné, par ses œuvres, dix fois plus
d'argent que Poussin ! »

(Figaro-Programme.)

HENRY DE LA MADELÈNE.

Autre guitare !

Je trouve dans le journal l'*Exposition* une lettre de
M. Millet, adressée à M. Théodore Pelloquet. Cette lettre
est tout un programme où le peintre démontre qu'il faut
chercher dans la peinture autre chose que la peinture.

Je ne suis pas du tout, du tout, de cette opinion.

Je vais d'abord citer la lettre et l'analyser ensuite :

« Monsieur,

« Je suis très-heureux de la manière dont vous parlez de mes tableaux qui sont à l'Exposition. Le plaisir que j'en ai est grand, surtout à cause de votre façon de parler de l'art en général. Vous êtes de l'excessivement petit nombre de ceux qui croient (tant pis pour qui ne le croit pas), que tout art est une langue et qu'une langue est faite pour exprimer ses pensées. Dites-le, puis redites-le, cela fera peut-être réfléchir quelqu'un; si plus de gens le croyaient, on n'en verrait pas tant peindre et écrire sans but. Y a-t-il pourtant rien de plus insipide et de plus écœurant que de montrer seulement le plus ou le moins d'habitude qu'on a de l'exercice d'une profession? On appelle cela de l'habileté, et ceux qui en font commerce en sont grandement loués. Mais de bonne foi, et quand même ce serait de la vraie habileté, est-ce qu'elle ne devrait pas être employée seulement en vue d'accomplir le bien, puis se cacher bien modestement derrière l'œuvre? L'habileté aurait-elle donc le droit d'ouvrir boutique à son compte?

« J'ai lu, je ne sais plus où : « Malheur à l'artiste qui montre son talent avant son œuvre!» Il serait bien plaisant que le poignet marchât le premier... Je ne sais pas textuellement ce que dit Poussin dans une de ses lettres à propos du tremblement de sa main, quand il se sentait la tête de mieux en mieux disposée à marcher; mais en voici à peu près la substance : « Et quoique celle-ci (sa main) soit débile, il faudra pourtant bien qu'elle soit la servante de l'autre, etc.»

Encore un coup, si plus de gens croyaient ce que vous croyez, ils ne s'emploie: .ient pas aussi résolument à flatter le mauvais goût et les mauvaises passions à leur profit, sans aucun souci du bien, et comme le dit si bien Montaigne : « Au lieu de naturaliser l'art, ils artialisent la nature. »

« Je saurais gré au hasard qui me donnerait l'occasion de causer avec vous, mais comme cela ne peut, dans tous les cas, se réaliser immédiatement, au risque de vous fatiguer, je veux essayer de vous dire comme je le pourrai certaines choses qui sont pour moi des croyances, et que je souhaiterais de pouvoir rendre claires dans ce que je fais : que les choses n'aient point l'air d'être amalgamées au hasard et par occasion, mais qu'elles aient entre elles une liaison indispensable et forcée. Je voudrais que les êtres que je représente aient l'air voués à leur position, et qu'il soit impossible d'imaginer qu'il leur puisse venir à l'idée d'être autre chose que ce qu'ils sont. Une œuvre doit être d'une pièce, et gens et choses doivent toujours être là pour une fin. Je désire mettre bien pleinement et fortement ce qui est nécessaire, et à tel point que je crois qu'il vaudrait mieux que les choses faiblement dites ne fussent pas dites, pour la raison qu'elles en sont comme déflorées et gâtées; mais je professe la plus grande horreur pour les inutilités (si brillantes qu'elles soient) et les remplissages, ces choses ne pouvant amener d'autres résultats que la distraction et l'affaiblissement. Ce n'est pas tant les choses représentées qui font le beau, que le besoin qu'on a eu de les représenter, et ce besoin lui-même a créé le degré de puissance avec lequel on s'en est acquitté. On peut dire que tout est beau, pourvu que cela arrive en son temps et à sa place, et par contre, que rien ne peut être beau arrivant à contre-temps. Point

d'atténuation dans les caractères : Qu'Apollon soit Apollon, et Socrate, Socrate. Ne les mêlons point l'un dans l'autre, ils y perdraient tous les deux.

« Quel est le plus beau d'un arbre droit ou d'un arbre tordu? Celui qui est le mieux en situation.

« Je conclus donc à ceci : Le beau est ce qui convient. Cela pourrait se développer à l'infini et se prouver par d'intarissables exemples. Il doit être bien entendu que je ne parle pas du beau absolu, vu que je ne sais pas ce que c'est, et que cela me semble la plus belle de toutes les plaisanteries. Je crois bien que les gens qui s'en occupent ne le font que parce qu'ils n'ont pas d'yeux pour les choses naturelles, et qu'ils sont confits dans l'art accompli, ne croyant pas la nature assez riche pour toujours fournir. Braves gens! Ils sont de ceux qui font des poétiques au lieu d'être poètes. Caractériser! voilà le but. Vasari dit que Bacci Bandinelli faisait une figure devant représenter Ève. Mais, en avançant dans sa besogne, il s'est avisé que cette figure, pour son rôle d'Ève, était un peu efflanquée. Il s'est contenté de lui mettre les attributs de Cérès, et Ève est devenue une Cérès! Nous pouvons bien admettre, comme Bandinelli était un habile homme, qu'il devait y avoir dans cette figure des morceaux d'un modelé superbe et venant d'une grande science, mais tout cela n'aboutissant pas à un caractère déterminé, n'en a pas moins dû faire l'œuvre la plus pitoyable. Ce n'était ni chair ni poisson.

« Pardon, Monsieur, de vous en avoir dit si long et peut-être si peu ; mais laissez-moi encore vous dire que s'il vous arrivait de rôder dans les environs de Barbizon, vous vouliez bien entrer dans ma boutique. »

J. F. MILLET.

V

SOMMAIRE

Après avoir lu cette lettre, je suis de plus en plus convaincu que les peintres ne devraient jamais écrire, — pas même des lettres. — C'est pour eux que la télégraphie a été inventée, — et pour les commerçants et amateurs, — tous gens *qui n'ont pas le temps*, comme ils disent. La correspondance par signes, par télégrammes, qui, pour faire des des économies de lettres, exige qu'on écrive par exemple : Rouen. — Vu Michel. — Cotons baisse. — Moi, demain a Paris... etc. Ce langage - nègre est le style qui convient

aux peintres et autres personnes trop occupées et trop pressées.

Tant pis, écrit M. Millet, pour qui ne croit pas que tout art est une langue.

Je suis persuadé que l'art de la peinture n'est pas une langue, et que toute son esthétique gît dans la représentation des objets.

(Cette définition pourrait s'appliquer également à la photographie qui n'est pas un art).

Quand vous faites un *paysage,* ou un *intérieur de pauvres,* ou *un travailleur dans les champs,* ne vous obstinez pas à croire que vous avez approfondi quelque haute question philosophique, et que même cet *intérieur,* ce *paysage* et ce *travailleur* sont *des pensées.* M. Millet dit que c'est une très-petite minorité qui croit que *tout art est une langue,* mais c'est tout le contraire : Je ne crois pas qu'il y ait un seul peintre, par exemple, qui ne soit persuadé qu'il *exprime ses pensées* par la peinture, que ses tableaux sont remplis de poésie, de tout ce qu'on voudra, et que conséquemment *la peinture est une langue.*

Si plus de gens le croyaient, on n'en verrait pas tant peindre et écrire sans but.

Quel but? — Celui de donner un enseignement, de châtier en riant les mœurs, de faire de la politique ou de la philosophie? — Alors il y a beaucoup de gens qui écrivent

sans but, mais il y en a peu qui peignent sans but, car les peintres croient tous que *tout art est une langue,* etc.

Moi, je suis sûr, au contraire, que tout art qui sort de lui-même, qui s'occupe *d'autre chose* que *de lui,* se mêle de ce qui ne le regarde pas et se nuit.

Pourquoi, s'il en était autrement, les philosophes ne prétendraient-ils qu'ils font de la peinture?... à l'huile?

Montrer l'habitude qu'on a de l'exercice d'une profession n'a rien de bien *écœurant,* et cette expression *exercice d'une profession* ressemble à celle de la 6ᵉ Chambre *dans l'exercice de ses fonctions.*

L'habileté employée seulement en vue d'accomplir le bien, puis se cacher modestement derrière l'œuvre ! Ne croirait-on pas que nous sommes à l'église; franchement c'est plus catholique qu'artistique.

Le sermon continue par... *flatter le mauvais goût et les mauvaises passions, sans aucun souci du bien,* etc.

Il n'y a rien à répondre à ceci : *Qu'Apollon soit Apollon et Socrate Socrate. Ne les mêlons point l'un dans l'autre,* etc.

Tout le reste de la lettre est le développement plus ou moins solennel, comme on peut revoir, du commencement que je viens d'épiloguer. Je ne veux pas continuer. Je n'ai voulu prouver qu'une chose : c'est que les peintres, même du renom de M. Millet, ont tort d'écrire, et d'écrire publi-

quement des manifestes, des programmes. Ils ne devraient
que donner de leurs nouvelles à leurs amis, et c'est préci-
sément ce qu'ils ne font pas. — Je parle d'un grand
nombre.

Pourtant, voici encore une lettre de peintre, mais pleine
de gaîté celle-là. *Bing! Bing!* Je vais la placer ici, — pour
les paysagistes, *bam!* la voici, *boumm!*

« Voyez-vous, c'est charmant la journée d'un paysagiste :
« on se lève de bonne heure, à trois heures du matin, avant
« le soleil, on va s'asseoir au pied d'un arbre, on regarde
« et on attend.

« On ne voit pas grand'chose d'abord. La nature res-
« semble à une toile blanchâtre où s'esquissent à peine les
« profils de quelques masses : tout est embaumé, tout fris-
« sonne au souffle fraîchi de l'aube. *Bing!* le soleil s'éclair-
« cit... le soleil n'a pas encore déchiré la gaze derrière
« laquelle se cachent la prairie, le vallon, les collines de
« l'horizon... Les vapeurs nocturnes rampent encore comme
« des florons argentés sur les herbes d'un vert transi.
« *Bing!... bing!...* un premier rayon de soleil... un second
« rayon de soleil... Les petites fleurettes semblent s'éveiller
« joyeuses... elles ont toutes leur goutte de rosée qui
« tremble... les feuilles frileuses s'agitent au souffle du
« matin... Sous la feuillée, les oiseaux invisibles chantent...
« Il semble que ce sont les fleurs qui font leur prière...
« Les amours à ailes de papillons s'abattent sur la prairie
« et font onduler les hautes herbes... On ne voit rien...
« tout y est... Le paysage est tout entier derrière la gaze

« transparente du brouillard, qui monte... monte...
« monte..., aspiré par le soleil... et laisse, en se levant,
« voir la rivière lamée d'argent, les prés, les arbres, les
« maisonnettes, le lointain fuyant... On distingue enfin
« tout ce que l'on devinait d'abord.

« *Bam!* le soleil est levé... *Bam!* le paysan passe au
« bout du champ avec sa charrette attelée de deux bœufs...
« *Ding! ding!* c'est la clochette du bélier qui mène le
« troupeau... *Bam!* tout éclate, tout brille... tout est en
« pleine lumière... lumière blonde et caressante encore.
« Les fonds, d'un contour simple et d'un ton harmonieux,
« se perdent dans l'infini du ciel, à travers un air brumeux
« et azuré... Les fleurs relèvent la tête... les oiseaux vo-
« lètent de ci de là... Un campagnard, monté sur un che-
« val blanc, s'enfonce dans le sentier encaissé... Les petits
« saules arrondis ont l'air de faire la roue au bord de la
« rivière.

« C'est adorable!... et l'on peint... et l'on peint!... Oh!
« la belle vache alezane enfoncée jusqu'au poitrail dans les
« herbes humides... Je vais la peindre... Crac! la voilà!
« Fameux! fameux! Dieu, comme elle est frappante!...
« Voyons ce qu'en dira ce paysan qui me regarde peindre
« et n'ose pas approcher. — Ohé! Simon!

« Bon, voilà Simon qui s'avance et regarde.

« — Eh bien, Simon, comment trouves-tu cela?

« — Oh! dam! m'seu... c'est ben biau, allez!...

« — Et tu vois bien ce que j'ai voulu faire ?

« — J'crois ben que j'vois c'que c'est... C'est un gros
« rocher jaune que vous avez mis là.

« *Boum! boum!* midi! Le soleil embrasé brûle la terre...
« *Boum!* tout s'alourdit, tout devient grave... Les fleurs
« penchent la tête... les oiseaux se taisent, les bruits du
« village viennent jusqu'à nous. Ce sont les lourds tra-
« vaux... le forgeron dont le marteau retentit sur l'en-
« clume... *Boum!* Rentrons...---On voit tout, rien n'y est
« plus.

« Allons déjeuner à la ferme. Une bonne tranche de la
« miche de ménage, avec du beurre frais battu... des
« œufs... de la crème... du jambon!... *Boum!* Travaillez,
« mes amis, je me repose... je fais la sieste... et je rêve
« un paysage du matin... je rêve mon tableau... plus tard,
« je peindrai mon rêve.

« *Bam! bam!* le soleil descend vers l'horizon... il est
« temps de retourner au travail... *Bam!* le soleil donne un
« coup de tam-tam... *Bam!* il se couche au milieu d'une
« explosion de jaune, d'orange, de rouge-feu, de cerise,
« de pourpre... Ah! c'est prétentieux et vulgaire, je n'aime
« pas ça... Attendons, asseyons-nous là, au pied de ce
« peuplier... auprès de cet étang uni comme un miroir...
« La nature a l'air fatiguée... les fleurettes semblent se ra-
« nimer un peu... pauvres fleurettes... elles ne sont pas
« comme nous autres hommes, qui nous plaignons de
« tout. — Elles ont le soleil à gauche... elles prennent pa-
« tience... Bon, se disent-elles, tantôt nous l'aurons à

« droite... Elles ont soif... elles attendent!... Elles savent
« que les sylphes du soir vont les arroser de vapeur avec
« leurs arrosoirs invisibles... elles prennent patience en
« bénissant Dieu!

« Mais le soleil descend de plus en plus derrière l'hori-
« zon... *Bam!* il jette son dernier rayon, une fusée d'or et
« de pourpre qui frange le nuage fuyant... bien! le voilà
« tout à fait disparu.., bien, bien, le crépuscule commence...
« Dieu! que c'est charmant! Le soleil a disparu... Il ne
« reste dans le ciel adouci qu'une teinte vaporeuse de citron
« pâle, dernier reflet de ce charlatan de soleil, qui se fond
« dans le bleu foncé de la nuit en passant par des tons ver-
« dâtres de turquoise malade d'une finesse inouïe, d'une
« délicatesse fluide et insaisissable... Les terrains perdent
« leur couleur... les arbres ne forment plus que des masses
« brunes ou grises... les eaux assombries reflètent les tons
« suaves du ciel... On commence à ne plus voir... on sent
« que tout y est... Tout est vague, confus... La nature s'as-
« soupit... Cependant, l'air frais du soir soupire dans les
« feuilles... les oiseaux, ces voix des fleurs, disent la prière
« du soir... la rosée emperle le velours des gazons... Les
« nymphes fuient... se cachent... et désirent être vues.

« *Bing!* Une étoile du ciel qui pique une tête dans
« l'étang... charmante étoile dont le frémissement de l'eau
« augmente le scintillement, tu me regardes... tu me souris
« en clignant de l'œil... *Bing!* une seconde étoile apparaît
« dans l'eau, un second œil s'ouvre. Soyez les bienvenues,
« fraîches et souriantes étoiles... *Bing! bing! bing!* trois,
« six, vingt étoiles... Toutes les étoiles du ciel se sont
« donné rendez-vous dans cet heureux étang... Tout s'as-

« sombrit encore... L'étang seul scintille... C'est un four-
« millement d'étoiles... L'illusion se produit... Le soleil
« étant couché, le soleil intérieur de l'âme, le soleil de l'art
« se lève... Bon! voilà mon tableau fait! »

<div align="right">

COROT.

(Figaro. 24 mai 1863.)

</div>

Après cette amusante lettre, d'un des maîtres du paysage,
bing! bing! il est bon de parler d'un des meilleurs, des
plus consciencieux et des plus fins paysagistes, M. Chin-
treuil, *bam!*

Depuis ving ans, je crois, il lutte, observe, recommence,
sans se lasser, toujours heureux d'entrevoir seulement une
étude un peu plus approfondie d'un effet de la nature. Un
nuage qu'il ne connaissait pas encore, qu'il n'avait pas ren-
contré dans un tableau, le rend fou de joie. Il est le plus
sincère amoureux du paysage. Dans tous ses tableaux on
trouve quelque secret de jour ou de crépuscule, de pluie ou
de vent, pris à la nature. Voilà un peintre convaincu et vrai-
ment voué à son art, un chercheur éternel, un trouveur,
même, indiscipliné, qui méritait bien d'être évincé par
les professeurs gardés par les fameux lions riants et bou-
clés, symboles de l'Institut.

Tant que ces lions inonderont les portiques de ce temple,
les académiciens seront les mêmes.

Les trois paysages de M. Chintreuil sont des plus beaux
qu'il ait faits.

Il n'y a pas de saison q i i nne, on entre dans la saison

qu'a peinte M. Chintreuil. Nous sommes en juin, mais quand nous regardons le paysage représentant un coup de vent dans une forêt en novembre, nous sommes en plein novembre. C'est désagréable, mais le peintre connaît si bien son calendrier qu'il en joue à son gré.

Le rejet des trois tableaux de M. Chintreuil est un jet de salive qui retombe sur le nez du jury.

M. Julian a beaucoup de talent. On lui a refusé deux portraits très-bien faits et un tableau savamment peint, qui excite la joie. l'ironie de baudruche et l'indignation du public.

Le peintre a eu raison de mettre au bas de son tableau une strophe explicative, autrement, *quoique la peinture soit une langue*, on ne comprendrait jamais le sujet.

Voici les vers célèbres d'Alfred de Musset :

Assez dormir, ma belle,
Ta cavale, Isabelle,
Hennit sous tes balcons.
Vois les piqueurs alertes.
Et, sur leurs manches vertes.
Les pieds noirs des faucons.

Les balcons, la cavale, les manches vertes des piqueurs, eux et les faucons aux pieds noirs, on ne voit rien de tout cela dans le tableau.

Une jeune femme nue, *comme le discours d'un académicien*, a dit le même de Musset, retournée sur un lit, regarde,

on ne sait quoi, à travers les carreaux de sa fenêtre, et montre ses postères à ceux qui la regardent, c'est-à-dire au public.

Un cavalier *joyeux*, à la moustache blonde, se penche en appuyant une main sur la susdite partie charnue pour faire voir à Isabelle

Les pieds noirs des faucons, etc.

quelques cerises détachées d'un collier de corail sont menacées d'être écrasées sur le lit par le gros..... derrière d'Isabelle.

Cheveux noirs et moustaches rousses, postères et cerises, linge et chair, tout est bien fait, vigoureusement peint.

Ce que ce tableau fait épanouir de lazzis, de bons mots, parmi les spectateurs, est énorme.

« Cela s'appelle *le Lever*, — *Lever de la lune*, à la bonne heure! » disait un loustic en posant, comme le *cavalier joyeux*, sa main sur les reins *souples et dispos* d'Isabelle, — devant lesquels s'arrêtent les dames, pendant un quart d'heure, pour rire. Et que de coups d'œil à travers les coups d'éventail! — D'autres dames passent plusieurs fois, indignées, devant ces rondeurs de fille nue.

VI

SOMMAIRE

Quadrille ! — Un critique d'art lève la jambe. — Trinité de M. Maxime Ducamp. — Tous ne font qu'un — (incarnation). — Beau trait de M. Adrien Paul. — La blanche ou la noire ? — L'indignation ne fait pas la bonne prose. — M. Castagnary soumet quelques judicieux conseils au public et au Jury. — Les peintres ne cessent ni de vaincre ni d'écrire. — *Le Séjour des Élus*, c'est l'Exposition. — *L'Enfer*, selon saint Tremblay, c'est la contre-Exposition. — Exemple d'humilité donné par cet infortuné peintre. — Les bons et les méchants. — Ventre-saint-Gris et un autre saint ! — Je m'évanouis ! — D'où sort-il encore, ce peintre-là ? — Cinq manants contre un gentilhomme ! — Exemple de discrétion. — Mort de quelqu'un. — Selon M. Gautier, la contre-Exposition n'est que le purgatoire. — Où la religion va-t-elle se nicher ? — Moyen d'inquisition. — Les bons l'emportent. — *Je vais revoir ma Normandie* (air connu). — La poste aux lettres. — Encore un petit saint. — Nuée de sauterelles. — La toile se lève. — Le père, le fils et... — Le bon fataliste. — Mangeons un peu. — Un pied de nez à la Sainte-Menehould. — On abat le pilori. — *Partit en guerre....* le tableau de Courbet.

Les critiques d'art continuent à faire leurs farces. — M. Maxime Ducamp trouve, dans la *Revue des Deux-Mondes*, qu'il n'y a que trois peintres à l'Exposition ; savoir : MM. Matout, Protais et un autre dont je ne me rappelle pas le nom.

« *J'aime mieux ça,* » dit un autre critique d'art, M. Graham, dans le *Figaro*.

Après la trouvaille, l'opinion de M. Maxime Ducamp, je trouve, moi, qu'il n'y a qu'un seul critique d'art, — mais qui vaut tous les autres critiques d'art; — c'est ledit M. Maxime Ducamp.

Il les résume, il est leur chef; MM. Anatole de la Forge, Adrien Paul, etc., sont faits à son image.

Et à propos de M. Adrien Paul, le critique du journal *le Siècle*, je vais rappeler un trait de lui qui le peint tout entier.

Au Salon de 1861, M. Lebœuf avait exposé une statue colossale, représentant un esclave nègre, un Spartacus américain qui vient de briser ses fers et s'élance à la révolte. M. Adrien Paul prit cette statue symbolique, ce Spartacus nègre, pour le fameux gladiateur, pour le véritable Spartacus, héros de tragédie.

« Rendre ainsi, écrivait-il, l'un des héros, l'un des martyrs de la liberté!... — Il fallait à Spartacus un caractère fier, mâle, héroïque, etc. »

Un peu plus loin, M. Adrien Paul ayant remarqué les grosses babines ou lèvres du nègre, s'indignait démocratiquement de cette bouche, qu'il trouvait «enflée par l'envie, » octroyée par le sculpteur au libérateur des esclaves romains.

Cela suffit, n'est-ce pas?

Quoique les critiques d'art ne n.. soient pas agréables, il m'est doux de temps en temps de citer leur littérature.

M. Castagnary, esthétiste connu, publie dans *le Courrier du Dimanche* un compte-rendu de l'Exposition des Refusés, et il conclut par les lignes suivantes :

« Au public : Croyez bien que si l'on retirait du salon des Refusés deux cents toiles grotesques, qu'à défaut de l'Institut, un simple garçon de bureau eût pu désigner, il resterait un ensemble de peintures fort satisfaisant. Je vais plus loin : placez par la pensée au milieu de ce restant, ainsi échenillé d'inepties flagrantes, les cent œuvres des trente ou quarante artistes dont les noms sont dans toutes les bouches, et qui font l'honneur de toutes les expositions, parce qu'ils sont véritablement l'état-major de l'art : vous avez immédiatement un Salon complet, aussi intéressant que celui qu'a combiné l'administration.

« A l'Institut : Messieurs, il faut abandonner cette guerre. Elle est mauvaise ; elle décourage. Elle est injuste; elle outrepasse vos droits. Quand vous vous appeliez David et son école, que vous aviez une esthétique à vous, que cette esthétique, acceptée de tous, n'avait point encore été ébranlée par le contrôle d'une raison plus libre, vous pouviez avec certitude établir la discipline dans l'art; vous deviez étouffer les révoltes, exclure les hérétiques. Mais l'école romantique, en procurant l'avénement de l'individualisme, a signé votre destitution. Aujourd'hui, dans l'art, chacun

ne relève que de soi-même, n'admet d'autre suzeraineté que la sienne. La société a sanctionné et sanctionne encore chaque jour cette émancipation heureuse. Comme pouvoir dirigeant, vous n'êtes plus rien. Abdiquez donc généreusement ce qui vous reste d'autorité, et résignez-vous à suivre un mouvement que vous ne pouvez plus arrêter désormais.

« CAS AGNARY. »

Les peintres ne cessent pas d'écrire. Après la lettre de M. Corot est venue celle de M. Millet, précédée de celle de M. Rousseau.

Un Refusé, M. Tremblay, avait envoyé au *Petit Journal* une protestation bien douce où il écrivait « que les moins bons de l'Exposition des *élus*, peuvent aller de pair avec les meilleurs de celle des *réprouvés.* »

« Non pas, ajoutait-il, que nous voulions jeter au jury l'accusation banale de partialité; mais il est composé d'hommes accessibles à la fatigue, etc. »

Un peu plus loin, on trouvait dans le même article : «En quoi, après tout, les mauvais tableaux peuvent-ils nuire aux bons? »

Est-ce naïf? — Je ne crois pas qu'on se soit moqué jamais plus tranquilement de soi-même, ni qu'on ait protesté d'une plus sainte façon.

Le même peintre religieux qui signe : L. TREMBLAY, *l'un*

des réprouvés, auteur de sainte Eugénie, qui compte huit années d'exposition, cite à l'appui de ses arguments, « le *doux* philosophe, le sage *aimable*, saint François de Sales, que *notre* Henri IV aimait *tendrement.* » — Ah!... donnez-moi un peu de fleur d'oranger...

Comme on va tout de suite se rendre au langage couleur *café au lait,* et à la raison couleur *cuisse de nymphe* de ce pauvre *réprouvé* M. Tremblay.

Je viens d'apprendre que M. C. Brun, dont j'ai cité un si risible alinéa à la fin de mon troisième chapitre, est encore un peintre.

Ah! tant pis! je ne renoncerai pas non plus; j'écrirai aussi, — pas comme les peintres; — je les citerai, je leur montrerai à eux-mêmes qu'il vaut mieux qu'ils *expriment leurs idées par leurs tableaux,* et que la peinture est bien leur langue, comme disait M. Millet.

M. A. Gautier — lui aussi! — a écrit, dans le journal *l'Exposition,* une longue lettre à M. Ch. Monselet: mais comme elle ne concerne que M. A. Gautier, je ne suis pas assez indiscret pour la citer; je me contente d'en extraire ce petit passage :

« Si tu es friand d'entendre des choses singulières, retourne au Salon des *proscrits,* tu surprendras parfois des homme bien réfléchis qui le quittent en *soupirant.* »

Si ces mots « des hommes bien réfléchis » ne s'appliquent

pas spécialement aux peintres refusés, le dernier mot, le *dernier soupir* doit faire bien réfléchir le jury.

Comme les peintres sont moraux et religieux! Comme ils parlent du bon Dieu, des saints et de la vertu avec complaisance! (Revoir les lettres des peintres, que j'ai citées). M. Amand Gautier insiste aussi sur *la haute moralité* de son tableau, *la Femme adultère*, exposé dans *le purgatoire*, dit-il.

Qui diable se serait avisé d'aller trouver de la morale dans ce tableau, si ce n'est son auteur?

Il est à remarquer également, à propos des écrits des peintres, qu'ils donnent tous des appellations différentes aux Refusés.

L'un dit qu'ils sont EXCLUS.

L'autre les traite d'ARTISTES NON ADMIS.

M. Tremblay les nomme RÉPROUVÉS.

M. Gautier les appelle PROSCRITS, etc., etc.

En se livrant aux méditations dans lesquelles plongerait ce sujet, on arriverait peut-être à trouver dans ces diverses désignations les opinions philosophiques, politiques et artistiques de leurs auteurs.

Le public, à force d'entendre de justes appréciations,

commence à ne plus rire et à ne pas trop donner raison au jury, — ni aux peintres, il est vrai. — au Salon des Refusés.

La quantité de mauvaises et de primitives peintures est immense, mais n'atteint pas au chiffre des médiocres, des prétentieux, des affreux tableaux qui surabondent à l'Exposition des Reçus. — En outre, on ne saurait trop le répéter, les tentatives souvent réussies, les individualités nouvelles, ne se rencontrent guère qu'au Salon des Refusés.

Les tableaux que j'ai déjà cités de MM. Whistler, Colin, Pipard, Gilbert, Briguiboul, Gautier, Julian, Chintreuil, Fantin, etc.. défient, bravent et narguent le jury.

Je vais indiquer un grand nombre d'autres toiles remarquables, des paysages et des natures mortes surtout.

Voici *les Embrasseux*, de M. Jean Desbrosses.

Le soir, au coin d'un bois, devant le soleil couchant, un gros garçon de campagne fait claquer un baiser sur la joue penchée d'une jeune et fraîche paysanne, — *l'enjoleu* a l'air si heureux, la petite coquette est si gentille et si mutine! Toute cette campagne, cet horizon sont volés à la nature. Cela est vrai, amusant et naïf, cela sent bon; c'est un charmant tableau.

M. Charles Lapostolet est l'auteur de deux paysages dont un surtout, celui qui représente une route et des massifs d'arbres dans une forêt, est très-beau.

La Chute de la rivière de Loing, au soleil couchant, par M. Charles-Edme Saint-Marcel est encore un beau paysage. Mais que c'est fatigant de dire toujours : beau, très-beau, très-bien, très-réussi en parlant des paysages. C'est qu'il n'y a pas moyen de faire autrement. Je raconterais bien un paysage que j'aurais vu, moi-même, qui m'aurait fait une impression particulière; mais comment décrire les paysages des autres, à moins de dire comme au théâtre : — La scène se passe dans la forêt de Fontainebleau; à droite, sur le premier plan, un gros chêne; à gauche, un chemin qui mène à la ville. Je pourrais ajouter : *On entend un cor, à la cantonnade.*

J'ai remarqué le paysage de M. Charles-Edme Saint-Marcel, et j'ai aussi remarqué un tableau de M. Saint-Marcel fils, — mais d'une toute autre façon.

En regardant ses *Chevaux de ferme à l'écurie*, quoique M. Saint-Marcel fils soit élève de MM. Decamp et Léon Cogniet, j'ai cru fermement qu'il était élève de M. Brivet-le-Gaillard.

Est-ce que les paysagistes commenceraient à croire, comme beaucoup d'hommes de lettres, à ce stupide proverbe: *Tel père, tel fils?* En voilà plusieurs qui donnent leurs pinceaux à leurs enfants dont ils feront d'éternels élèves. Un des exemples frappants de cette funeste voie est M. Daubigny, dont le fils a exposé cette année, des paysages copiés sur ceux du papa. Ces paysages ont pu réjouir ce bon père, mais ils font approuver sans réserve la conduite des notaires qui accumulent les barricades devant les envies artistiques de leurs fils.

Un des plus curieux et des meilleurs tableaux au Salon des Refusés, c'est le *Bucheron et la Mort*, par M. Pinkas.

« Un jour d'été, un bûcheron, épuisé sous le faix de la chaleur et du travail, ramassa ses suprèmes efforts pour enfoncer son coin dans le tronc d'un vieux chêne, puis retomba, découragé. Les sueurs serpentaient sur son visage terreux et ravagé, ses yeux grandissaient sans regards, et sa respiration déchirait son gosier desséché. Quant il revint à lui, le tableau splendide de la forêt tranquille et heureuse, qui ne semblait occupée qu'à écouter, sous le soleil, le chant du coucou, lui fit faire une comparaison si fâcheuse, qu'il se prit à pleurer. Le bonheur calme de la forêt lui faisait envisager, par contraste, sa destinée tourmentée.

« Le bûcheron, à force de se désoler, en arriva bientôt à ce paroxysme de la douleur où l'on se met à parler tout haut.

« — Suis-je malheureux, se dit-il en patois, je n'ai pas la force de travailler, et je n'ai que le travail pour faire vivre mes six enfants, ma femme et moi-même ! Et ma femme est encore enceinte !

« (Généralement le hasard envoie beaucoup d'enfants à ceux qui n'ont même pas de quoi se nourrir).

« — Ah ! poursuivit le bûcheron, je voudrais que la Mort fût la marraine de ce dernier enfant !

« Pendant qu'il se tenait ce triste langage, le *comique* qui

ne perd jamais ses droits continuait à jouer des farces. Il soufflait aux fourmis l'idée de grimper dans les jambes du bûcheron, aux faucheux celle de se promener sur son cou. Il en résultait des grattements qui nuisaient à la gravité du tableau. Le chant monotone du coucou se mêlant aux sanglots de l'infortuné, une pie, oiseau de pantomime, qui allait et venait non loin de là, en sautillant comme..... une pie, ajoutaient encore à la partie gaie.

« A peine le pauvre bûcheron avait-il prononcé cette phrase imprudente: « Je voudrais que la Mort fût la marraine de ce dernier enfant! » que le tronc d'un vieux chêne s'ouvrit et donna passage à cette vilaine carcasse, la Mort, qui sembla descendre de voiture, et s'avança gracieusement vers le bûcheron terrifié. Elle n'avait aucun vêtement, c'était un squelette dans toute sa simplicité. La Mort est la seule personne qui puisse sans indécence se présenter nue aux gens.

« — Tu m'as invoquée, dit-elle, ou plutôt firent les os maxillaires au bûcheron, sur lequel elle tint fixés les deux trous qui lui servaient d'yeux. »

« C'est, dit-il, afin de m'aider
A recharger ce bois... »

Telle est la scène représentée par M. Pinkas, excepté la Mort qui a une espèce de casquette et une cravate rouge autour de l'arête qui lui sert de cou.

Les *Roses*, de Mme Adèle de la Porte: les *Légumes*, de

M. Horace Pagez; les *Lilas*, de M. Maistan, — un suspect qui n'est pas dans le catalogue! — le *Gibier*, de M^lle Aglaé Laurandeau (suspecte); les *Pêches*, de M. Leroy (suspect); les *Roses et Marguerites*, le *Seringat*, de M. Charles Laass d'Aguen; le *Citron*, de M^lle Louise Darru; les *Pieds de cochon*, les *OEufs et le Fromage*, de M. Graham, et enfin le *Dessert*, de Marie Thibault, composent un festin complet et charmant, aussi agréable au goût qu'aux yeux.

Il faut que Messieurs du jury aient le palais — de l'Institut — difficile. N'avoir pas voulu goûter ces excellents mets et ces beaux fruits parmi ces fraîches fleurs, avoir repoussé la peinture à la Sainte-Menehould de M. Graham, fait supposer des estomacs et nez bien blasés.

L'Exposition des Reçus et des Refusés est terminée depuis le 1^er juillet dernier. La distribution des prix ou médaille et récompenses sera faite le 6 juillet. — Les Refusés doivent avoir des chances!

Un décret du 23 juin dernier, inséré au *Moniteur*, a fait savoir que dorénavant l'Exposition de peinture, de sculpture et d'architecture aura lieu chaque année, du 1^er mai au 1^er juillet.

Les Refusés ne sont probablement pas compris dans ce décret, ce qui veut dire que le jury ne sera plus troublé, continuera, comme par le passé, à taper à l'aventure, et que les choses iront comme devant.

Quand donc lirons-nous le bienfaisant décret qui supprimera le jury?

Finissons ce chapitre par l'annonce d'une grande nouvelle.

Le tableau de Courbet, *les Curés ivres*, déjà célèbre, quoique non vu, va commencer son tour du monde par l'Angleterre.

Le maître-peintre consciencieux veut, avant le départ, mettre une perfection minutieuse dans les moindres détails de son œuvre. Il s'est remis dessus et cherche des défauts. Il ne veut pas qu'un seul critique, un amateur, ni même qu'un artiste puisse y trouver une petite bête. Il considère ce tableau comme son meilleur et veut le faire ainsi considérer par tout le monde.

Nous suivrons de loin ce tableau dans ses pérégrinations, et nous tiendrons nos lecteurs au courant de ses aventures et de ses effets.

Dès à présent, nous savons qu'il sera exposé à Londres et qu'il y aura grand meeting.

VII

SOMMAIRE

Enterrements de toutes classes. — Une odeur de cuir chaud. — M. Briguiboul ne sera plus Refusé. — L'honneur est le seul vrai salaire. — Morceau éloquent. — Un maréchal qui a raison. — Il a tort. — Les peintres ont mal compris. — On lit dans le *Moniteur*.

La distribution *solennelle* des croix et des médailles d'honneur, des médailles de 1re, 2e et 3e classes, des mentions honorables et des *rappels* de médailles aux peintres, architectes, sculpteurs, graveurs et lithographes, est enfin terminée.

Les discours ont passé « comme un parfum d'été. »

M. Briguiboul est le seul Refusé qui ait obtenu (non à cause de cette qualité, une médaille de 3e classe.

Si l'on admet ce principe absurde qu'une récompense

est due à un artiste parce qu'il a du talent, — comme si la vraie, la seule récompense pour un artiste n'était pas d'avoir du talent ou même du génie, — on attribuera le don de cette 3e médaille au tableau mythologique de M. Briguiboul, qui est parmi les œuvres refusées et non au tableau reçu. C'est pourtant ce dernier qui a valu à son auteur le grand honneur de 3e classe dont nous venons de parler.

Les jours de distribution de prix, les lycéens ne sont pas plus heureux et plus émus que les artistes ne le sont quand un ministre ou un maréchal leur octroye, dans une cérémonie *solennelle*, au nom de l'Empereur, des récompenses diverses.

Quant à moi, si j'étais guerrier, je ne combattrai que pour combattre, — parce que ce serait mon devoir, — et non pour obtenir un grade ou une croix; peintre, je ne peindrai que pour faire de beaux tableaux — et non pour être applaudi ou récompensé; travailler pour soi-même me paraît une superbe maxime que je voudrais lire en lettres d'or sur champ d'azur chez tous les artistes.

Arriver à être content de soi, à savoir, à être sûr qu'on a bien fait, est la vraie gloire, la seule durable, la seule que se transmettent les hommes de génie, frères de celui qui l'a conquise.

Quel jury, quel souverain pourraient me donner tort ou raison contre moi-même. Quoi! — il dépendrait d'un homme parvenu — ou de plusieurs — d'annihiler mon œuvre ou d'augmenter sa valeur! J'oserais me dire artiste et je n'aurais

pas d'opinion ! Le jugement même d'un grand homme prévaudrait contre le mien, quand je sais, quand j'ai appris, étudié, travaillé, quand j'ai vécu et fait mon œuvre ! Non, mille Dieux ! répondrais-je. Je suis libre, je sens, je suis convaincu, je discute et je maintiens ce que j'ai fait !

D'autre part, comment pourrait-on établir la justice et la justesse des condamnations et des récompenses en matière d'art? — Il est inutile de recommencer à démontrer l'impossibilité des censures et des jurys.

La magistrature artistique infaillible n'est pas encore éclose. Dès lors un peintre médaillé, homme consciencieux, s'appréciant à sa valeur exacte,—s'il est possible,—pourra-t-il supporter de sangfroid qu'un peintre de sa valeur ou plus fort que lui n'ait pas reçu la même faveur? Croit-on que beaucoup d'académiciens pouvaient, sans rougir, frotter de leurs habits à palmes, en passant, le paletot de Balzac?

Non, non. — Il est d'éternelles vérités toujours bonnes — et inutiles à dire, — dont on ne profite guère, soit, mais que les cérémonies, les solennités et toutes les fausses grandeurs ne renverseront pas.

Le discours de M. le maréchal Vaillant, ministre des Beaux-Arts, a ceci de particulier que, pour la première fois peut-être, on a pu entendre l'éloge officiel de l'invention, de l'originalité. Dans les phrases *d'un vieux soldat*, l'armée devait naturellement avoir quelques mots. Mais nous ne sommes pas de l'opinion de M. le maréchal quand il parle

du *jury éclairé* et quand il affirme que *le public est toujours empressé d'accueillir une tentative originale.*

Quelques allusions aux peintres refusés se glissent dans le discours de M. de Nieuwerkerke, qui a repoussé l'*excentricité* avec dédain.

Je crois, moi, que l'*excentricité* est une rare faculté en Art que n'a pas qui veut, et contre laquelle conséquemment il est peu urgent de se mettre en garde.

Certaines parties du discours de M. de Nieuwerkerke ont été interprétées par les artistes comme des promesses de liberté pour les Expositions à venir, et pour ce vivement applaudies.

Beaucoup d'artistes, et des meilleurs, désirent et demandent la suppression du jury et la liberté des Expositions. C'est trop juste, et cela se fera.

Voici, d'après le *Moniteur*, le compte-rendu de la cérémonie et les discours :

DISTRIBUTION SOLENNELLE

RÉCOMPENSES DÉCERNÉES AUX ARTISTES

APRÈS L'EXPOSITION DE 1863

La distribution des récompenses aux artistes qui ont pris part à l'Exposition de 1863 a eu lieu hier, à une heure, au Palais de l'Industrie.

S. Exc. le maréchal Vaillant, ministre de la Maison de l'Empereur et des Beaux-Arts, a présidé la cérémonie. Il était accompagné de M. Alphonse Gautier, conseiller d'État. secrétaire général du ministère de la Maison de l'Empereur et des Beaux-Arts, et de M. le lieutenant-colonel Monrival, son aide de camp. Il a été reçu, à son arrivée au Palais, par M. le comte de Nieuwerkerke, surintendant des Beaux-Arts, assisté de M. Courmont, chef de la division des Beaux-Arts, de MM. les inspecteurs généraux des Beaux-Arts, de M. le marquis de Chennevières, conservateur adjoint au Musée du Louvre. chargé du service des Expositions.

A droite et à gauche de l'estrade d'honneur se sont placés les membres du jury, les conservateurs et conservateurs

adjoints des Musées impériaux, et les fonctionnaires supérieurs du service des Beaux-Arts.

A une heure, la séance ayant été déclarée ouverte, S. Exc. le maréchal Vaillant s'est levé et a prononcé le discours suivant :

« Messieurs,

« C'est un vieux soldat qui vous remet, cette année, les récompenses accordées par l'Empereur à tous ceux dont les travaux honorent le pays. L'armée, vous le savez, a souvent bien mérité des artistes. Vous lui devez quelques-uns de ces chefs-d'œuvre que vous admirez et que vous prenez pour modèles ; et naguère encore vous l'avez vue, à Rome, suspendant les coups qui pouvaient porter le ravage dans ces sanctuaires des arts, objets de juste vénération. Aujourd'hui, ma tâche est facile : je viens proclamer les décisions d'un jury éclairé, confirmées par ce jury sans appel qu'on nomme le public. En aucun pays ses arrêts ne sont plus autorisés qu'en France, parce qu'en France il n'y a personne qui ne s'intéresse à vos travaux. Laissons la médiocrité orgueilleuse accuser le goût du siècle et déplorer ses changements et ses caprices.

« Les artistes, messieurs, trouveront toujours le public empressé d'accueillir une tentative originale, parce que l'invention est une des plus précieuses qualités de l'art. S'ils rencontrent de la sévérité lorsque, pour suivre la vogue, ils renient leurs propres convictions ; si, traités d'a-

bord avec bienveillance, ils sont vite abandonnés, c'est jus-
tice. Le public a toujours maudit, avec le poëte, le trou-
peau servile des imitateurs. Il avait applaudi à de brillantes
promesses, il retire sa faveur à qui ne les a pas tenues.

« Notre siècle, assurément, n'est pas de ceux dont les
artistes aient à se plaindre. Je ne vous rappellerai pas la
constante protection dont ils sont l'objet de la part de
l'Empereur; les richesses nouvelles acquises par ses ordres
pour nos Musées, les grands travaux exécutés dans la capi-
tale de l'Empire. Qu'il me soit permis de vous faire remar-
quer seulement que l'absence de préjugés, l'éloignement
pour la routine, le dégagement de toutes traditions étroites,
sont devenus les principes de la critique moderne. Plus
heureux que la plupart de vos devanciers, vous n'avez plus
à vous débattre contre des règles absolues que de glorieuses
écoles ont souvent laissées après elles. Aujourd'hui, qu'on
poursuive l'étude de la nature jusque dans ses trivialités
ou qu'on s'applique à rechercher un idéal poétique, tous les
efforts consciencieux sont appréciés, et jamais le mérite
d'un ouvrage ne sera contesté pour n'avoir pas l'autorité
d'exemples anciens. Cette disposition, qui laisse aux artistes
la plus complète liberté pour suivre leurs tendances et leurs
inspirations, ne doit pas leur faire oublier les difficultés
nombreuses de leur carrière. A moins de s'être préparé par
de fortes études, il est imprudent de tenter des routes nou-
velles, et, si j'ose me servir ici d'une comparaison em-
pruntée à mon métier, je dirai qu'il n'appartient qu'aux
soldats aguerris et disciplinés de tout oser avec l'espoir
fondé de réussir. L'observation constante de la nature, les
méditations patientes devant les œuvres des maîtres, voilà
les plus sûrs moyens d'obtenir des succès durables. Telle a

été l'éducation de ceux de vos prédécesseurs qui ont conquis une juste renommée ; telle je voudrais que fût l'éducation de tous nos artistes.

« Vous avez désiré que des Expositions plus fréquentes permissent à vos juges naturels de suivre, pour ainsi dire pas à pas, vos efforts et vos progrès. Le comte Walewski, mon honorable prédécesseur, qui, pendant son administration, a donné tant de preuves de sa sollicitude pour vos intérêts, qui s'est montré si jaloux de multiplier les moyens d'encourager vos travaux, a porté votre désir à la connaissance de l'Empereur, et Sa Majesté a ordonné la réalisation de cette mesure. Une année ne se passera donc pas sans que cette enceinte reçoive vos œuvres nouvelles. J'ai la confiance que ces Expositions annuelles répondront à votre attente, comme à celle du Gouvernement, grâce à vos efforts et au concours du surintendant des Beaux-Arts, qui vient de recevoir de la confiance de l'Empereur une mission plus élevée, et qui vous aidera d'autant plus sûrement de ses conseils et de son autorité qu'il est sorti de vos rangs et qu'il vous appartient toujours par ses œuvres.

« Pourquoi faut-il qu'un douloureux souvenir attriste la joie de cette fête ! Moins que personne et moins ici que partout ailleurs, au milieu de ces toiles animées qui nous parlent de combats et de victoires, je ne puis oublier que, dans le cours même de cette année, il y a quelques mois à peine, l'armée des arts perdait l'un de ses plus illustres maréchaux.

« Vous l'avez reconnu, messieurs, et vos cœurs ont

nommé avant moi le troisième, le dernier, le plus grand
des Vernet.

« Peintre de l'épopée impériale, Horace Vernet, dans
son inépuisable fécondité, s'est associé à tous les triomphes
de la France. Pendant une longue vie, qui égala presque
celles du Titien et de Michl-Ange, cet infatigable créateur ne
cessa pas un jour de travailler, et, sans jamais avoir vieilli,
ne s'arrêta que pour mourir !

« Nul plus que lui, sans doute, n'aurait eu droit à d'écla-
tantes funérailles· le peuple eût porté l'artiste populaire à
sa suprême demeure ; jeunes et vieux, les soldats de l'Em-
pire eussent voulu honorer encore celui qui avait reproduit
tous leurs combats et popularisé toutes leurs victoires ; et
et vous, messieurs, ses derniers élèves, ses premiers admi-
rateurs, quelle escorte vous eussiez faite à sa cendre !

« Il ne l'a pas permis. Lassé de la gloire, il a refusé pour
sa tombe tous les hommages ; mais dans cette tombe il a
emporté tous les regrets.

« Ce que la reconnaissance du pays n'a pu faire alors,
messieurs, l'Empereur, inspiré par sa grande âme, l'avait
fait d'avance en accordant à votre vieux maître, à mon vieil
ami, un honneur si exceptionnel qu'il est presque unique
dans l'histoire de l'art.

« Que l'exemple vous soutienne, messieurs, et que la
récompense vous encourage. Il est bon, au début de la
carrière, de se fortifier pour la lutte, et rien ne rehausse le

cœur comme le spectacle du travail accompli, du succès mérité et de la gloire obtenue. »

Ce discours a été plusieurs fois interrompu par des salves d'applaudissements.

M. le comte de Nieuwerkerke a pris ensuite la parole et s'est exprimé en ces termes :

« Messieurs,

« A l'heure où les questions d'art {deviennent plus graves parce qu'elles deviennent plus générales, l'Empereur, en réunissant dans le ministère de sa Maison tous les services des Beaux-Arts, en les confiant à un maréchal de France à la fois homme de science et de goût, a voulu, pour ainsi dire, les rapprocher encore de Lui.

« Déjà une mesure essentiellement libérale a été prise cette année en faveur d'un grand nombre d'artistes. Ils la doivent, vous ne l'ignorez pas, à la sollicitude de l'Empereur. Avec cette bienveillante initiative qui distingue chacun de ses actes, notre auguste Souverain a appelé tous les artistes à partager le grand jour de la publicité. Il a pensé que le moment était venu de donner cette satisfaction au public, aux artistes, aux membres du jury eux-mêmes. C'est donc à tous ceux dont les œuvres ont été exposées que je m'adresse aujourd'hui, à ceux dont les noms sont inscrits au catalogue

officiel, comme à ceux pour lesquels des salles particulières ont été ouvertes.

« Nous sommes heureux de constater le redoublement d'activité qu'a produit le Salon de 1863. Il nous donne la preuve de l'intérêt croissant que l'art inspire; le nombre des visiteurs pendant la semaine a été plus considérable que les années précédentes, et chaque dimanche, 30 à 40,000 personnes, profitant de ce jour de repos, se sont empressées de venir contempler vos travaux.

« Vous répondrez à ce précieux encouragement de la foule, messieurs, et nous aurons bientôt à enregistrer, à côté de noms déjà célèbres, d'autres talents qui seront une illustration de plus pour l'époque où nous vivons. Quand on voit constamment grandir l'élite vaillante de notre école, quand on mesure sa moyenne fort élevée, il est bien permis de caresser un pareil espoir.

«Nous qui suivons vos progrès avec une attention soutenue, nous reconnaissons que jamais dans l'École française il n'y a eu une somme de talent si générale; cependant nous ambitionnons une supériorité plus haute encore. Ne vous méprenez pas sur notre pensée, messieurs : lorsque nous souhaitons pour vous, pour l'art national, un plus vaste avenir, nous ne prétendons pas refuser au présent la justice qui lui est due. C'est parce que vous pouvez beaucoup que nous vous demandons toujours davantage.

«Nous n'insisterons pas sur certains écarts de goût que le jury devait signaler à ceux qui les ont laissés se manifester

dans leurs œuvres. Cet avertissement suffira, nous en avons l'espérance, pour que de telles défaillances ne se renouvellent plus; car, messieurs, vous qui avez déjà du talent, croyez bien que l'excentricité n'a jamais eu d'autre effet que de retarder les succès légitimes et durables. C'est à vous-mêmes que nous en appelons, et nous ne doutons pas que dans un très-bref délai vous ne nous donniez raison.

«Si nous regrettons d'avoir à constater que l'on s'éloigne de la grande peinture, il n'y a cependant pas lieu d'en être trop alarmé; si les préférences de quelques-uns se portent vers l'étude du paysage, par exemple, leurs succès dans cette voie ne doivent pas nous inquiéter sur les destinées du grand art en France. Chaque époque, en effet, obéit à un mouvement particulier, à une pression extrêmement mobile de l'esprit et du goût. L'important, c'est que dans chacune des directions parcourues, le talent soit à la hauteur de la tentative. D'ailleurs, comme pour être signé de Raphaël ou de Ruysdaël, de Michel-Ange ou de Clodion, un chef-d'œuvre n'en est pas moins un chef-d'œuvre : en raison de la diversité des esprits, de la variété infinie des talents et des aptitudes originelles, nous comprenons que la plus grande liberté règne dans la pratique et la direction de l'art. Mais, au nom même et en échange de cette liberté de tendances dont nous nous plaisons à reconnaître la légitimité, nous vous demandons, nous vous recommandons avec instance le travail obstiné, patient, convaincu. Méfiez-vous des à-peu-près en tout genre; la véritable force les a toujours dédaignés, et vous pouvez, vous devez être véritablement forts.

«Le grand art sera toujours l'objet de nos prédilections. Pourtant que ceux d'entre vous qui ne suivent pas ses tra-

ditions ne croient pas que nous voulions les renier; ils sont nos enfants prodigues, mais, à l'inverse de celui de la parabole, ils reviennent parfois les mains pleines. L'École française contemporaine est à la tête des écoles d'art de l'Europe. Et si nos cœurs sont encore émus de la perte des Vernet, des Delaroche, des Decamps, des Pradier, et de tant d'autres, hélas! n'est-ce pas une consolation de penser que parmi vous il se fait ou se fera d'aussi grandes renommées? La France est féconde, messieurs, et, de même que ses soldats, ses artistes sont les premiers du monde. — Dans cette lice où sont venus se mesurer les représentants de l'art européen, plus la lutte a été sérieuse, plus la victoire est honorable, car nous sommes trop justes pour ne pas apprécier à sa véritable valeur le mérite des artistes étrangers qui, à chaque Exposition, viennent concourir avec vous. Aussi est-ce sans distinction de nationalité que les récompenses sont accordées au talent. L'Empereur et l'Impératrice, par de nombreuses acquisitions aux artistes de toutes écoles et de tous pays, ont voulu consacrer ce principe.

«Maintenant, messieurs, je vais vous faire connaître les noms des artistes récompensés. Tout en laissant au jury l'honneur comme la responsabilité de ses choix, il est juste de dire que la quantité des médailles dont il pouvait disposer n'étant pas en rapport avec la somme des talents, il s'est trouvé en présence d'une grande difficulté. Cet embarras du choix, nous sommes heureux d'en faire la remarque, prouve une fois de plus dans quelles proportions s'est augmentée l'élite de l'École française. Un autre système de récompenses était donc devenu nécessaire; nous vous le ferons connaître prochainement, ainsi que le règlement de l'Exposition de 1864 »

Le discours s'est terminé au bruit des manifestations les plus sympathiques.

Le surintendant des Beaux-Arts, après avoir demandé les ordres de S. Exc. le ministre de la Maison de l'Empereur et des Beaux-Arts, a fait l'appel des artistes français et étrangers nommés dans l'ordre de la Légion d'honneur, par décret impérial; puis il a lu la liste des récompenses décernés par le jury.

Chaque artiste est venu, au milieu des acclamations des assistants, recevoir les récompenses de la main de S. Exc. le maréchal Vaillant.

A deux heures, la séance était terminée.

<div align="right">(Moniteur, 7 juillet 1863.)</div>

Outre M. Briguiboul, plusieurs Refusés-Reçus, c'est-à-dire ayant des tableaux aux deux Expositions, ont eu des *mentions honorables*.

C'est M. Blin et M. Méry, deux paysagistes de talent, deux *suspects* qui figurent timidement parmi les Refusés et qui ne se sont pas nommés dans le catalogue. Nous donnons, nous, une mention à leurs paysages repoussés. Puis, M. Harpignies, déjà nommé, qui a deux paysages remarquables, rejetés par la même raison qui a fait admettre un autre tableau de lui, je veux dire sans savoir pourquoi. MM. Laurens et Tabar, peintres connus et toujours reçus jusqu'à pré-

sent. Enfin, MM. Vaudé et Wagrez, Refusés cachés comme leurs tableaux qui ne m'ont pas arrêté.

Je ne cite ces mentions que comme des preuves de plus de la faillibilité des censeurs et examinateurs. Comment s'expliquer que ces tableaux, d'égale force et des mêmes peintres, aient été — les uns admis. les autres renvoyés? Saint Basile, le fameux dialecticien, l'oracle invincible, n'aurait pu éclaircir ce mystère.

VIII

SOMMAIRE

Nous allons, pour nous délasser, nous arrêter un peu devant deux peintures tout à fait amusantes; l'une est de M. Fitz-Barn, dont on ne trouve pas le nom dans le catalogue, mais ce ne peut être que par erreur, car le tableau de ce peintre fait un tel tapage qu'on ne peut soupçonner l'auteur d'avoir voulu se cacher. Tout d'un coup, nous nous trouvons dans une grande cage avec tous les animaux de pantomime. J'appelle ainsi les animaux fantastiques, domestiques et comiques, tels que chat, singe, rat, pie, grenouille, chien,

poule, geai, hibou, etc., etc., dont les mouvements. les allures et les physionomies sont vraiment risibles ou étonnants. — Avec nous, dans la même cage, crient, gloussent, coassent, jappent, miaulent et grouillent les animaux que je viens de citer. A travers le treillage, des figures singulières nous examinent très-attentivement. Le singe épluche ou épile un rat, ce qui indigne une pie. — Deux petits chiens bleus se battent pour rire.— Une grenouille montre sa tête immobile à fleur d'eau. — Un chat-huant attend la nuit avec impatience, et de ses deux lueurs fixes, qu'il a pour yeux, regarde passer le temps. — Bref, tous les animaux sont dans leurs attributions respectives. — Quittons ce petit pandémonium. Les animaux ne s'opposent pas à notre sortie de la cage.

L'autre peinture représente un vieillard qui ressemble au Temps, assis sur un débris de colonne. Il a fait des progrès depuis la Mythologie; il a un chapeau, des lunettes, des bottes à revers et une lyre; il fait au jury, sans doute, une grimace des plus grotesques.

Il est impossible que M. Paul Claparède, auteur de cette petite grisaille, ne l'ait pas conçue et peinte à la suite d'une absorption exagérée d'un hatchi inconnu, mais dont les effets doivent être gais.

M. Viel-Cazal est encore un peintre hardi, un vigoureux réaliste qui n'a pas plus peur du sujet que de la couleur.

Il a exposé un étude de *Tête de cheval* et un très-grand tableau, la *Dernière heure*, dont voici la légende :

« Un cheval vicieux, condamné *pour cette raison* à être abattu, et ayant déjà les crins coupés, cherche à s'échapper des mains des équarrisseurs, après avoir rompu ses entraves. »

La description n'est pas très-exacte. — Le cheval s'est échappé, il a même renversé, en s'échappant, l'un des équarrisseurs, et il enlève l'autre à ses naseaux ensanglantés ; un boule-dogue s'élance à fond de train sur le cheval.

Ce tableau est très-vivant, très-vrai, peint largement ; il méritait enfin de s'échapper des mains des jurés et de s'installer dans le salon de la liberté et de l'audace.

Une Dispute de jeu, par M. Thiery, est un tableau romantique qui aurait eu du succès en 1833 ; mais le succès ne prouve rien, et M. Thiery a fait une jolie peinture de cape et d'épée.

Holà ! tavernier du diable ! il ne s'agit pas d'apporter à boire ! sus aux querelleurs ! enlevez les cartes si leurs épées vous laissent faire, ou, vive Dieu ! votre tonnelle enragée sera fermée avant le couvre-feu !

M. Allard Cambray a fait un beau Louis XI, à l'eau-forte, dans la superbe collection de M. Cadart ; mais, hélas ! *Agés....* hélas ! il en a peint un bien faible. On voit qu'il s'est plus inspiré de la pâle chanson de Béranger que de l'histoire :

Heureux villageois, dansons,
Sautez, fillettes
Et garçons !

Unissez vos joyeux sons
Musettes
Et chansons !

Ainsi, dans ce tableau, non moins décoloré que le refrain, sautent et dansent les heureux villageois devant le cadavre encore vivant du roi Louis XI.

M. Andrieux nous montre *le général Bonaparte accompagné de son escorte, le matin du combat. (Campagne d'Italie, 1796.)*

Bonaparte, entouré de quelques officiers, galope dans un champ en désignant du doigt classique des héros l'endroit où il y a le plus de fumée.

C'est une vignette coloriée assez habilement et dont le dessin dénote une main plus exercée à exécuter sur bois de petites manœuvres militaires qu'à les peindre.

M. Édouard-Alphonse Aufray a trois tableaux, dit le catalogue, mais je n'en ai trouvé qu'un, *Choc de cavaliers.* On dirait que c'est la *Bataille des Cimbres*, qui a donné aux Refusés son portrait en miniature (son portrait, pas tout à fait cependant); mais il y a tant d'enthousiasme pour cette *Bataille*, dans ce choc, qu'on voit bien que *les cavaliers* de M. Aufray se souviennent *des Cimbres* de Decamps. Ils se battent presque aussi furieusement.

Les deux autres tableaux de M. Aufray, désignés dans le livret : *Crépuscule et Lever de lune*, semblent être réunis dans le *Choc des cavaliers* pour ne former à eux trois qu'une tri-

nité. En effet, c'est par un *crépuscule* et par un *lever de lune* que se *choquent les cavaliers*.

Le *Cavalier polonais*, de M. Guillaume Regamey, est plus triste et moins animé. Il songe à sa patrie et attend. Son cheval aussi est là qui attend. Malgré le soin et le patriotisme, ce tableau, qui a des qualités, n'est pas d'une belle couleur. On pourrait croire, du reste, qu'il a été exposé malgré son auteur, car il n'est pas indiqué dans le catalogue.

Les Derniers moments du général Hoche n'ont pas fait faire un bel ouvrage à M. E. Courtois; mais je crois que la médiocrité de ce tableau tient plus au genre, — genre ou art militaire, — qu'au talent modéré du peintre.

On peut s'affermir dans cette opinion, en examinant avec attention, — rude travail, — tous les tableaux de bataille, de revue ou de guerriers, qui sont aux deux Expositions; les uns sont plus médiocres, les autres plus mauvais.

IX

SOMMAIRE

Parmi les tableaux que le jury a été enchanté de voir exposés dans la salle des Refusés, parce que ces tableaux-là ressemblent aux primitifs joujoux en bois dont les enfants ne veulent plus, et qu'ils font éclater la raison du jury dans toute sa splendeur, parmi ces tableaux il faut citer un paysage de M. Castelnau, qui n'a pas eu, comme son maître M. Brivet, l'énergie de s'exposer en plein catalogue.

Moi, qui ai la résolution d'être d'une complète franchise, je cite également les choses marquantes en bien ou en mal. Je voudrais pouvoir parler de tout, mais j'ai des limites (1).

D'ailleurs, il y a mauvais et mauvais : le mauvais amusant et le mauvais ennuyeux.

C'est à ce mauvais-là qu'appartiennent les imitateurs ou plutôt les victimes de MM. Brascassat, Flandrin, Gérôme, Muller, etc.

Mais c'est dans le mauvais amusant qu'il faut classer le paysage enfantin de M. Castelnau. Il y a un petit chemin de fer avec locomotive, un petit pont, des petites maisons en en bois, des petits arbres en zinc et des petits chevaux-Brivet.

Cela fait doucement sourire, cela rappelle l'enfance; on croit qu'on vient soi-même de mettre en rang tous ces jouets.

Un autre paysage qui voulait être sérieux, mais qui a l'air d'un décor du théâtre des marionnettes aux Tuileries, c'est l'*Entrée de Thérouanne*, par M. Delalleau.

M. Désiré Philippe a été reçu pendant 15 ans. La commission d'examen a trouvé que c'était assez. — Cependant ce n'est pas assez.

(1) Quand on franchit la borne. il n'est plus de limites! a dit M. Ponsard.

Il fallait que les portraits envoyés par M. Philippe fussent en décadence; or, ils sont exactement ce qu'ils étaient, — d'une valeur qui n'a pas bougé.

Le premier portrait, celui de M. Charles Vincent, est très-ressemblant; le second, celui d'un collégien, doit-être encore plus ressemblant : cela se devine.

Dans son tableau, une *Famille de Tritons*, M. Athou Donner est une victime de M. Millet.

M. Doneaud n'est pas dépourvu des qualités qui causent l'étonnement. Il a fait une véritable *Jézabel morte* qui indique qu'un membre de l'Institut avait d'abord dirigé ses études vers la tragédie, à la manière de MM. Ponsard et Latour.

Cette Jézabel est d'un mauvais — mais de ce mauvais déplaisant dont je parlais tout à l'heure.

Eh bien! — voilà d'où vient l'étonnement, — M. Doneaud a exposé un autre tableau qui est bien fait, c'est : *Suite de jeu.* L'intention philosophique y est peut-être trop indiquée : des cartes, de l'or, une dague et du sang!

Voilà le tableau!

La plus gigantesque des œuvres refusées c'est le *Berger et la mer,* — *fable!* — par M. Doyen.

Ce berger est plus grand que la mer qu'il contemple.

Son genou est un immense rocher. — Et M. Doyon appelle cela une fable !

M. Duckett, *suspect*, a fait un affreux portrait qui doit être celui de M. Brascassat.

M. Hippolyte Dubois à traduit Shakespeare à la façon de Ducis.

Figurez-vous une *Titania*, le *Songe d'une nuit d'été*, faits par un prix de Rome, sans doute, élève de M. Gleyre — Gleyre obscur, — dirait le *Tintamarre*.

Obéron ne s'y tromperait pas et n'irait certes pas verser le suc des fleurs sur les paupières de cette Titania-là.

Les Funérailles du général Marceau. L'armée autrichienne lui rend les honneurs militaires de concert avec les Français.

Nous ne ferons pas pour ce tableau de M. Dupray comme les Autrichiens et les Français pour Marceau : nous ne lui rendrons pas même les honneurs militaires (Voir ce que nous avons dit du tableau, la *Mort du général Hoche*).

M. Delord a fait un joli Persan — en bois.

Des légumes et des comestibles énormes sur le premier plan. — Au fond sur le cinquantième plan, à quelques lieues on aperçoit dans une cuisine un petit cuisinier lilliputien apprêtant ses fourneaux pour faire cuire ces gros légumes qui pourraient bien le manger ou l'engloutir lui-même.

Tel est le tableau assez plaisant de M. Fanchon.

On dirait en voyant le portrait de M. Horace Vernet par M. Ficatie, que ce peintre à voulu faire le portrait du duc d'Orléans.

Cette peinture est encore du genre primitif et amusant dans lequel se sont essayés avec tant de succès MM. Brivet, Castelnau, Delord, etc.

J'aurais voulu citer l'auteur d'un *Franc-maçon* éclatant et celui de la *Naissance d'un Poulain*-Brivet ; mais je n'ai pu découvrir leurs noms.

C'est dans cette série de peintres qu'il faut classer M. Hudei, auteur d'un *Mendiant suspect*, allégorie fine : ce mendiant, c'est l'amour... Ah ! — que dirait M. Hamon ?

M. Mallet, auteur du **24** *septembre* **1852** *à Viviers d'Ardéche* ; M. Regnier, qui a fait le *Retour aux Tuileries*, **20** *mars* **1815**, et M. Rocques, peintre sur faïence, doivent être nomenclaturés dans cette même classe.

A ces diverses classifications de peintres, les *Suspects*, les *Philosophes*, les *Victimes* — victimes nombreuses, hélas ! de MM. Signol, Pujol, Gleyre, Flandrin, Hamon, Brascassat, Yvon, etc., — les *Primitifs* ou *Antédiluviens*, les *Poltrons*, les *Montagnards*, etc., etc., il faut ajouter les *Tristes*.

M. Guillaume Regamey, qui a fait le *Cavalier polonais* dont j'ai parlé, est de cette série.

Il faut y placer également un peintre modeste, caché comme une violette, qui a fait une petite pauvresse plantée devant une boutique pleine de polichinelles et de poupées. On devine dans la main qui se tortille une envie démesurée de posséder, de toucher les joujoux. C'est une de ces peintures attendrissantes qui réussissent toujours en public. Le peintre l'a prise sur nature et a eu le bon goût de ne donner à ce sujet que la proportion convenable.

M. Fourau, non moins élégiaque, a mis dans un cadre de chêne ou de sapin une petite fille encore vivante, mais qui a l'air de bien souffrir.

M. Claude Maugey a exposé deux tableaux : le *Christ abandonné* et un *Coin d'atelier*. Le cadavre du crucifié est bien abandonné en effet. — Il est étendu sur le sol dans un désert. M. Maugey a rendu hardiment et même originalement l'abandon immense, plus grand que la solitude.

Ce tableau, bien conçu et bien rendu, avait été commandé, m'a-t-on dit, par un célèbre et noble amateur qui n'en a pas voulu, le jury l'ayant refusé !

Il y a encore des gens qui croient au jury !

Dans tous les cas, ce n'était pas une raison.

Le noble amateur n'étant pas le jury, n'avait pas le droit de refuser.

Le *Coin d'atelier* est une simple petite toile qui montre

des pinceaux, une palette, des couleurs et un *procès*. Triste, triste, — comme dit Hamlet, — triste allusion à la vie des peintres qui ne vendent pas leurs tableaux vingt mille francs, car alors ils ne les vendent pas du tout. Il n'y a pas de milieu.

La peinture rapporte des millions ou rien. C'est affaire de chance comme en tout art.

Je ne sais si M. Maugey a voulu agiter ces hautes questions, et s'il croit, comme M. Millet, que la peinture est une langue, mais heureusement il n'en a pas l'air. Il conviendrait d'ailleurs avec moi que ces petites vessies et ce papier timbré n'ont pas une grande importance, ni une éloquence victorieuse et tranchant la discussion.

Pour couper court à toute réplique, au lieu de cette douce plainte, il aurait fallu, alors, représenter dans un grand tableau les huissiers noirs emportant tout et le peintre rouge pleurant aux pieds du jaune propriétaire impitoyable.

Voilà qui a fait corroboré l'apophthegme de M. Millet.

J'admets le tableau religieux de M. Maugey, le *Christ abandonné*, mais je n'admets pas le *Christ mort*, de M. Zipélius. Celui-là est déplorable ; il a l'air d'avoir concouru pour le prix de Rome.

X

SOMMAIRE

Orage. — Dispersion des insectes. — Nouvelle liste d'exécutés. — On manque de tombereaux. — Le Jury a encore deux peintres tués sous lui qui se portent bien. — Dernière fournée de victimes innocentes. — Gentillesses à l'aquarelle et au pastel. — Traduction libre de : *La garde meurt...*, etc. — Éloge des aqua-fortistes. — Adresse de M. Cadart : rue Richelieu, 66 (réclame). — La bataille de Waterloo recommence. — La sculpture. — Tout prouve que j'ai raison. — Otons nos paletots. — Un nouveau suspect qui a du talent. — Moisson de statuaires. — Conclusion.

Tout d'un coup le ciel s'obscurcit, un torrent de paysagistes nous inonde. C'est comme une invasion de sauterelles en Afrique ; il faudrait du canon pour les disperser.

Cependant presque tous ces paysagistes ont du talent. C'est ce qui les a fait refuser.

Citons les plus dignes et leurs tableaux.

M. Berne-Bellecour, *Plâtreries, près Fontainebleau.*

M. Besnus, *Bestiaux au pâturage.*

M. Auguste Bouchet, auteur d'un superbe *Chemin creux dans la forêt de Montmorency.*

M. Berthelon, *Paysage* (non inscrit dans le catalogue).

M. Chauvel, *Dans la Gorge aux Loups, Fontainebleau.*

M. Louis Cordier (non inscrit), une *Rue de village* très-bien peinte.

M. Dutilleux, *Étude en forêt* et *Effet du soir.*

M. Fontaine (encore un suspect non inscrit!), *Paysage.*

M. Eugène Lambert, *Vue prise en aval de l'île de Veaux.*

M. Lainé (suspect), *Paysage.*

M. Lansyer, *un Poste au bord de la mer.*

M. Lemariée, *Vieilles tanneries à Montargis.*

MM. Lalanne et Larochenoire, introuvables dans le catalogue, auteurs, M. Lalanne qui avait toujours été reçu, de *Ruines dans un paysage,* et M. Larochenoire, de *Chevaux au pâturage.*

M. Célestin Leroux, dont j'ai remarqué les trois *Sites de Landebaudière.*

M. Édouard Lobjoy, qui a fait une très-belle *Vue de l'Église San-Tommaso, à Gênes.*

M. Longueville, — qui figure à l'exposition ordinaire, — *Joinville à Nogent.*

M. Marois (non inscrit), *Paysage.*

M. Michelin, *Vallée d'Hyères.*

M. Morel-Lamy, *Bords de la Marne et Promenade près le canal*, pastel.

M. Masure (non inscrit), *Marine.*

M. Perret (François), *les Bords de l'Oise.*

M. Petit (non inscrit), *Paysages.*

M. Pissaro, *Paysage.*

M. Lavery (non inscrit), *Paysage.*

M. G. de Serres, *Crépuscule.*

M. Sutter (David), *Paysages de Fontainebleau.*

M. Vollo⁻ , *Paysage* (Charenton).

M. Valnay (non inscrit), *Paysages*.

M. Wagrez — admis à l'Exposition et mentionné, — *la Forêt par la neige*.

J'en passe et d'aussi bons.

Tous ces paysages sont bien. — Pas un ne ressort absosolument. C'est du talent ordinaire, mais c'est du talent. — On n'a pas le droit de repousser le talent, même quand on n'en a pas. Plusieurs des auteurs de ces tableaux sont à la fois admis et refusés et figurent aux deux expositions. Presque tous ont deux ou trois peintures à la Contre-Exposition ; je n'ai cité que les meilleures.

Deux autres peintres très-connus, MM. Jongkind et Eugène Lavielle, qui, lui, ne s'est pas fait inscrire dans le catalogue, ont eu de charmants paysages renversés, mais non tués, — au contraire, — sous le jury.

Quelques affreuses choses, *le Portrait de M. F.*, par M. Tichit ; *la Femme adultère*, par M. Hébert ; *la Fête romaine sous Pompée*, par M. Navlet ; un hideux fouillis sur faïence par M. Rocques, qui ne s'est pas assez caché, et *le Portrait de M. Dambry, inventeur de la capsule dite tirefeu*, —(remarquez l'invention, je vous prie), — sont les dernières peintures qui m'aient arrêté à cause de leur tristesse ou de leur comique involontaire.

Madame Pauline Viancin, dont le nom manque dans le catalogue, a fait un très-joli portrait au pastel.

M. Tournayre est auteur d'un beau paysage au fusain.
Un dessin de M. Saint-François, *la Fièvre*, est des plus
remarquables : un cadavre en délire se relève dans ses draps
sur un grabat ; ses crispations, sa maigreur en sueur, les
effets d'ombre et de lumière sont arrachés à la nature fan-
tastique. C'est admirable.

La Promenade près le canal, pastel, par M. Morel-Lamy,
et une *Plage*, aquarelle, par M. Laurens, tous deux déjà
nommés ; *le Naufrage de la Méduse*, d'après Géricault, fu-
sain par M. Eustache (non inscrit) ; des fleurs et des fruits
au pastel sont à citer.

M. Frédérick Junker, qui n'est pas sans habileté, a
voulu faire de l'esprit. Il a représenté le livre des *Mi-
sérables* ouvert à la page où Cambronne répond si énergi-
quement aux Anglais qui le somment de se rendre. Un
morceau de sucre brûle sur une pelle pour ôter l'odeur et
mieux faire sentir l'intention du dessinateur, qui a appelé
cette mauvaise plaisanterie : *le Dernier mot du réalisme.*

GRAVURE

M. Bracquemond, un des meilleurs aqua-fortistes, un des
artistes qui se sont le plus distingués dans la magnifique
galerie de M. Cadart, a laissé au salon des Refusés un su-
perbe *portrait d'Érasme*, *d'après Holbein*, eau-forte com-
mandée par le ministère d'État, et un *Tournoi, d'après Rubens*,

gravure commandée par l'administration des Musées pour la calcographie.

Il paraît que le jury n'est pas d'accord avec cette administration, ni avec le ministère d'État.

M. Léopold Desbrosses a une belle eau-forte : *Waterloo ; épisode du chemin creux d'Ohain*

« L'instant fut épouvantable. Le ravin était là, inattendu, béant, à pic sous les pieds des chevaux, profond de deux toises entre son double talus. Le second rang y poussa le premier et le troisième y poussa le second ; les chevaux se dressaient, se rejetaient en arrière, tombaient sur la croupe, glissaient les quatre pieds en l'air, pilant et bouleversant les cavaliers..., et quand cette fosse fut pleine d'hommes vivants, on marcha dessus, et le reste passa. »

Ces lignes expressives ont été comprises et rendues par M. Desbrosses.

Il faut encore signaler les gravures espagnoles de M. Manet : *le Martyre de Saint-Barthelemy, d'après Ribeira*, par M. Masson ; *une Tête, d'après Jean Bellin*, par M. Balleroy, Refusé craintif dont le catalogue ne parle pas ; enfin *les Folles de la Salpétrière* qui représentent *une Sortie de sœurs de charité ; les Bords de l'Oise, d'après Daubigny* — (on voit une grange), — et divers croquis par M. Amand Gautier.

SCULPTURE

Mon opinon est que la sculpture est en déroute. Cela s'explique parce qu'il faut être savant pour être sculpteur, et que pour un art manuel, on rechigne à se bourrer d'études littéraires et scientifiques. La statuaire ne doit représenter que la beauté pure, correcte et nue, froide et sans défaut comme la matière qu'elle emploie. — La statuaire, c'est la mythologie, c'est l'antiquité. Malgré les vigoureuses œuvres d'un des derniers sculpteurs de génie que nous ayons eu, Rude, je trouve absolument contraire à la statuaire, nos paletots, les habits de nos généraux et leurs chapeaux. Les riches et mâles costumes des guerriers de Louis XIII et de Louis XIV même luttent mal en marbre avec les draperies et surtout avec la nudité païenne.

Le réalisme ne peut pas être aussi heureux en statuaire qu'en peinture. Il fait trop d'efforts, d'efforts inutiles.

Une des plus hardies statues dans toute l'Exposition, est celle de *l'Ignorance* qu'on a refusée. Je n'ai pu découvrir le nom de l'auteur.

Un nègre herculéen est rivé à la glèbe. Sans même essayer de tout briser en détendant ses gros muscles, il s'allonge à terre en beuglant comme un animal qui

hume l'air. La stupidité puissante, énorme, musculaire est parfaitement exprimée, et il y a une grande vigueur dans l'exécution.

La Panthère de Java guettant des petits lapins, par M. Delabrierre, est un joli plâtre.

M. Leclerc a un médaillon à l'Exposition des Reçus et un buste bien ébauché à celle des Refusés.

Le buste de M. J.-S. de G., par M. Matabon, est très-soigné ; il n'a rien d'audacieux, il ressemble au roi Victor-Emmanuel, il est convenable de tous les côtés. Quoi ou qui diantre à pu le faire refuser ?

M. Auguste-Flavien Poitevin, fils de l'auteur du *Vengeur*, avait envoyé au Jury un *modèle en plâtre d'un Christ*. — Pas une raison de refus ne peut se découvrir. — M. Poitevin fils a reçu et reçoit encore de son père les meilleures leçons de sculpture. Il en a donné la preuve en son Christ. On sent dans l'exécution une jeunesse qui n'exclut ni l'habileté ni la fermeté.

Le Naufragé, par M. Pètre; *Diderot*, par M. Lebœuf ; des bustes, par MM. Durst, Virey et Alfred Michel, *une Tête de cuirassier*, sans nom d'auteur ; *la Famille Cabasson*, très-spirituelle scène de saltimbanques qui font leur *boniment*, terre-cuite, par M. Eugène Decan, auraient on ne peut mieux figuré au milieu des œuvres de sculpture admises.

CONCLUSION

J'ai terminé la revue des peintres, sculpteurs, graveurs et dessinateurs Refusés contre tout droit et toute justice. Je ne crois avoir omis rien d'important. — Je n'ai pas voulu ne parler que des œuvres dont l'exécution ordinaire, mais complétement satisfaisante, sautait aux yeux de tout le monde. J'ai cité hautement les peintures trop rares où la hardiesse et l'originalité se laissent entrevoir. J'ai signalé et classé les mauvais tableaux, les croûtes et leurs auteurs, et je n'ai pas cessé de prendre, le plus franchement du monde, la défense des peintres, — tout en leur disant ce que je crois être leurs vérités, — contre la niaiserie du public et des critiques d'art, et contre l'arbitraire du jury.

Je répète qu'il est honteux et absurde d'avoir rejeté les tableaux de MM. Whistler, Colin, Chintreuil, Gautier, Briguiboul, Pinkras, Pipard et autres que j'ai déjà plusieurs fois nommés. La surabondance des beaux paysages et des nature-morte, dignes de maîtres, révolte aussi contre leur rejet.

Ces refus sont une condamnation à mort du jury. Tous

les vrais artistes demandent l'exposition libre et la suppression de toute espèce de censure ou de commission d'examen. — Ils l'auront, — *nous l'aurons!*

Nous avons encore bien des reproches à faire au jury. Pour se donner des airs de raison, n'avait-il pas, l'espiègle! poussé la malignité jusqu'à donner les places les plus en vue et les meilleures aux plus détestables, risibles et primitives peintures que les garçons d'administration et de bureau auraient refusées aussi, mais moins sérieusement, moins solennellement que l'Institut.

Un fait encore grave, c'est que les refuseurs appliquent maintenant, au lieu d'une simple marque à la craie, un R. ineffaçable sur la toile même des tableaux qui ne leur plaisent pas. De sorte que les peintres sont obligés de faire rentoiler leurs œuvres à grands frais pour pouvoir les vendre aux amateurs et bourgeois que le stigmate effraye et qui croient au jury. Je ne suis pas trop sensible et je ne m'attendris pas facilement sur le sort des *pauvres artistes*, mais c'est outre-passer le droit que de les marquer.

M. le maréchal Vaillant a dit dans son discours officiel, le jour de la distribution des prix aux peintres, que les artistes n'avaient assurément pas à se plaindre de *ce siècle:* j'affirme alors qu'ils n'ont jamais eu à se plaindre, car, certes, si l'on veut se donner la peine d'aller les prendre au gîte ou de les regarder dans leurs terriers, on ne les trouvera pas très-heureux.

Une des choses les plus révoltantes à constater, c'est, je

le répète, l'unité de refus pour les œuvres dites réalistes.

Que signifie la beauté de convention pour un art comme la peinture, dont l'esthétique consiste à représenter ce qu'on voit et ce qui est?

Quand on veut peindre la nature, ne faut-il pas être vrai?

Le choix, à moins d'être faux, est-il possible? N'y aurait-il pas discordance, outre absurdité, à ne montrer que de jolies choses?

J'ai publié, il y a six ou sept ans, dans le journal *l'Artiste*, un article sur cette vieille question. Je n'ai pas changé d'opinion et je crois devoir, pour finir, le reproduire tel que je l'ai fait :

Cet article n'est ni la défense d'un client, ni le plaidoyer pour un individu, c'est un manifeste, une profession de foi ; il commence comme une grammaire, comme un cours de mathématiques, par une définition :

Le réalisme est la peinture vraie des objets.

Il n'y a pas de peinture vraie sans couleur, sans esprit, sans vie ou animation, sans physionomie ou sentiment. Il serait donc vulgaire d'appliquer la définition qui précède à un art mécanique :

L'esprit ne se peint que par l'esprit, d'où il suit qu'il

serait impossible à beaucoup de gens de lettres de faire le portrait d'un homme spirituel.

(Peut-être quelques lecteurs intelligents trouveront-ils inutile de défendre un art dont la base est la vérité, et qui acclame toutes les manifestations de l'esprit humain, — qu'elles viennent de l'imagination ou de la mémoire, de la réflexion ou de l'observation, — à la condition qu'elles soient sincères et individuelles. Cependant il faut bien défendre, puisqu'on attaque.)

Le paysagiste qui ne sait pas remplir d'air son tableau, et qui n'a la force que de rendre exactement la couleur, n'est non seulement pas un peintre réaliste, mais même pas un peintre ; car la vie d'un paysage, c'est l'air.

L'écrivain qui ne sait dépeindre les hommes et les choses qu'à l'aide de traits convenus et connus, n'est pas un écrivain réaliste ; il n'est pas un écrivain du tout.

Le mot réaliste n'a été employé que pour distinguer l'artiste qui est sincère et clairvoyant d'avec l'être qui s'obstine, de bonne ou de mauvaise foi, à regarder les choses à travers les verres de couleur.

Comme le mot vérité met tout le monde d'accord et que tout le monde aime ce mot, même les menteurs, il faut bien admettre que le réalisme, sans être l'apologie du laid et du mal, a le droit de représenter ce qui existe et ce qu'on voit.

Or, Vénus est rare, et il y a longtemps que les nymphes diaphanes et les dieux aux arcs d'argent ont fui avec nos bois et notre ciel, et se sont réfugiés dans de certains volumes et tableaux.

On ne conteste à personne le droit d'aimer ce qui est faux, ridicule ou déteint, et de l'appeler idéal et poésie ; mais il est permis de contester que cette mythologie soit notre monde, dans lequel il serait peut-être temps de faire un tour.

D'ailleurs, on abuse de la poésie. On la met à toute sauce, et ce n'est pas le cas de dire que la sauce fait le poisson.

La poésie pousse comme l'herbe entre les pavés de Paris. Elle est rare, et quand il s'en trouve un brin, les pieds-plats l'ont bien vite écrasée. Laissons la poésie tranquille ! Chaque époque, chaque être a la sienne, et cependant il n'y en a qu'une. Arrangez-vous. Quant à moi, je crois que cette poésie, que chacun pense avoir dans sa poche, se trouve aussi bien dans le laid que dans le beau, dans le fantastique que dans le réel, pourvu que la pensée soit naïve et convaincue, et que la forme soit sincère. Le laid ou le beau est l'affaire du peintre ou du poète : c'est à lui de choisir et de décider ; mais à coup sûr la poésie, comme le réalisme, ne peut se rencontrer que dans ce qui existe, dans ce qui se voit, se sent, s'entend, se rêve, à la condition de ne pas faire semblant de rêver. Il est singulier à ce propos qu'on se soit spécialement suspendu aux pans de l'habit du réalisme, comme s'il avait inventé la peinture du laid. Je voudrais

bien que l'on m'indiquât le poëte ou le peintre dont l'œuvre ne renferme pas quelques monstres et beaucoup d'horreurs? Est-ce Shakespeare ou Rembrandt? Raphaël même ou Homère? Perse ou Rubens? Véronèse ou Rabelais? La plupart des difformités invraisemblables, des énormités hideuses, tout ce qui est matière à dégoût, horreur et épouvante, a été inventé ou dépeint par les grands artistes du passé.

Racine lui-même se complaît dans la peinture des vilaines passions et des monstres odieux que vomit la plaine liquide. Il est moins pardonnable à Albert Durer de nous avoir montré les faces atroces des Israélites diluviens, qu'aux peintres actuels de nous faire voir des nudités du jour, certainement moins affreuses que celles qu'on rencontre en général, et qui, d'ailleurs, à aucun titre ne justifieraient le reproche de peinture du laid, puisqu'elles s'épanouissent dans la belle nature, sous des verdures pleines de couleurs et de frissons. Ne faudrait-il pas, pour satisfaire le goût des prétendus amateurs du beau, mettre les scellés sur les mœurs qui ne sont pas pures et les nez qui ne sont pas ioniens? Qu'ils prennent une glace, et qu'ils ne sortent plus de chez eux, alors.

L'antiquité surtout, la Mythologie, qui est beaucoup plus vraie qu'on ne le pense, regorgent d'abominations. Les types les plus repoussants, peints ou imprimés, se trouvent dans les bibliothèques et dans les musées; il n'y a point de critiques qui s'en effarouchent. Que les réalistes jouissent de la même liberté! Si les gens en paletot qui passent devant nos yeux ne sont pas beaux, tant pis! Ce n'est pas une raison pour mettre une redingote à Narcisse

ou à Apollon. Je réclame le droit qu'ont les miroirs, pour la peinture comme pour la littérature. Les aventures d'à-présent ne sont pas moins étonnantes, réjouissantes et invraisemblables que celles des temps passés. Il y a même beaucoup de bourgeois dont l'existence n'excitera pas moins la curiosité, dans quelques siècles, que celles de Mercure et de Jupin. Les figures que nous rencontrons sont aussi grotesques que bien des têtes conservées par l'art grec, et la bourse de Paris ressemble au Parthénon.

Tout cela devrait engager les amateurs, membres de l'Institut et conservateurs, à sortir un instant de Claros et de Trézène, à descendre de l'Olympe et du Double-Mont, où les confine depuis si longtemps l'amour du beau.

D'autres s'obstinent non moins utilement à se promener dans les longues allées des parcs de Vatteau. Les maronniers de ces messieurs sont encore en fleurs au mois de novembre; il y a toujours des frou-frou de soie dans les bosquets — pommadés, — et les fleurs sentent la vanille et le patchouli; l'eau qui s'élance au-dessus des massifs ne cesse pas d'être irrisée dans un air couleur d'arc-en-ciel.

Quant aux romantiques, depuis qu'ils n'ont plus à exterminer la famille des Atrides, leurs moustaches d'hidalgo ressemblent absolument à celles des vieux de la vieille. Les plumes de leurs feutres, les rubans de leurs pourpoints ont déteint.

C'est en vain qu'ils prennent les volets de Paris pour les jalousies de Séville et qu'ils fredonnent d'une voix che-

vrolante l'air de l'Andalouse, pas un soupir ne filtre à travers les persiennes derrière lesquelles ne se fait entendre nul frôlement de robe effarouchée surprise par quelque fantôme de Bartholo. La rue de Rivoli, semblable à une flamberge, a traversé de part en part le vieux Paris. C'était là seulement que les romantiques pouvaient rêver au moyen âge! Il ne leur reste plus que leurs dagues, vieilles ferrailles dont le cliquetis ne se fait entendre que dans les feuilletons de Dartagnan; mais le journal (1) de ce héros lui-même est désert comme un estaminet où l'on a changé la qualité du gloria!

Quelques jeunes enthousiastes essayent bien encore de courir les aventures; hélas! les sergents de ville eux-mêmes n'y prennent pas garde. Des gamins de Paris hurlent aux chausses des derniers romantiques. Mais bientôt ces galopins gouailleurs sont essoufflés.

Ils ont alors besoin, pour se mettre à l'abri de l'ironie et pour ne pas encourir la peine du talion, de produire des œuvres. L'*exegi monumentum* leur semble être leur loi : ils s'y soumettent et attrapent au vol leurs souvenirs comme des mouches. Alors ils vont voyager dans la plaine Saint-Denis et dans le bois de Boulogne. L'aspect de la nature les émeut; ils versent de douces larmes qui font pousser de grands chênes et des tilleurs pleins de chants d'oiseaux.

Sous les feuillages ils aiment des figurantes amoureuses et des couturières dévouées qui leur font de la tisane avec la fleur de ces mêmes tilleuls. Quand vient l'hiver, ils ne

(1) *Le Mousquetaire.*

peuvent plus s'embrasser sous les feuilles, car celles qui leur restent sont des feuilles de papier et il faut écrire dessus. Alors, semblables en cela aux rossignols, ils ne peuvent plus chanter.

Le grattement perpétuel qu'ils opèrent sur leur front en fait sortir, non pas Minerve, mais des myriades de danseurs qui renoncent au beau monde pour se livrer à la littérature. Ces nouveaux venus ont toujours l'air de polker; la plupart d'entre eux sont riches et ce qu'on appelle de bons partis.

Ils cultivent les lettres en dépit d'abord de leurs mères, qui bientôt ne peuvent résister à leur gloire en style coulant et facile; alors ils mettent les deux pieds dans les feuilles publiques, et les bellâtres deviennent de petits pédants.

Ils jugent avec des façons de beaux danseurs les livres sérieux et autres; à force de valser, ils deviennent influents et font cercle dans les foyers, les soirs de première représentation. Leur quadrille est organisé.

Puis viennent les professeurs qu'on appelle maîtres et qui font des cours d'art, comme si la littérature ou la peinture s'apprenait! De vieux journalistes conservent la causerie française.

Ce n'est que parmi eux que la courtoisie avec mouches sur le visage et paniers aux reins fait des révérences aux beaux parleurs. Ce sont les derniers cabotins qui aient recueilli fidèlement les traditions du dix-huitième siècle.

Ils parlent de Voltaire et de Diderot et s'appliquent à

prendre leurs manières. Ils regrettent le café Procope, et la démolition du café de la Régence les fait songer aux ruines de Carthage et de Pompeï, et à la décadence de ce pays.

Heureusement le bec de gaz du Divan Lepelletier leur luit comme un phare d'espérance. C'est le dernier rayon du Permesse.

Il y a aussi de nouveaux romantiques : ceux-là ne sont pas moins curieux. Ils refont une charte à l'instar de la fameuse préface de Cromwell, qui fait encore du bruit parmi les gens de 1830. Ils ont inventé la littérature indus-trielle, la poésie Crampton.

Ils soutiennent que le meilleur moyen de régénérer les lettres est de chanter les bienfaits du gaz, de la machine à coudre, etc. De sorte que les inventeurs et notables com-merçants n'auraient plus besoin de réclames. Les livres seraient des livrets et des guides. Pourquoi nos aïeux n'y ont-il pas pensé? Nous aurions de beaux poèmes épiques sur la chandelle et des romans ou des tableaux prodigieux sur la pomme de terre.

Cependant, au milieu de tout ce monde, on découvre quelques meneurs plus agaçants ou plus riches que d'autres. Un deux, que MM. Delaville et Luce de Lancival (maître du membre de l'Institut, Villemain) eussent appelé folliculaire, est réputé homme d'esprit autour des tables recouvertes de drap vert. Il obtient des places, porte haut la tête, et, comme Diavolo, il a sur les épaules un manteau de l'effet le plus beau. L'œil cherche parmi les plis de ce manteau un petit bout de dague.

Il est évident qu'il ne doit son maintien fier, son attitude rejetée en arrière, qu'à l'opinion considérable que lui inspire sa force; si l'on écrivait à coups de poing, il faut croire qu'il serait un hercule.

Ce critique demandait un jour à son feuilleton la signification de ce mot : Réalisme. Par malheur, son feuilleton, n'ayant pas de dictionnaire, ne put lui répondre, et il fut réduit à admirer un recueil de chansons dites populaires, dont l'auteur commence à être servi au dessert des grands dîners.

Ce jeune homme chante au piano, fait les délices des dames et exécute à lui tout seul, comme aux Folies-Nouvelles, de ravissantes opérettes. C'est un farceur de société. On dit de lui : — Nous avions hier ce délicieux X...

Les couplets de cet agréable être jouissent de la faveur de deux maîtres de la scène. Le premier a pris son art au sérieux, et il a longtemps essayé de refaire à sa manière les vers de Corneille, de Racine, d'André Chénier, en haine du romantisme. Ses grands succès l'ont engagé à faire autre chose.

Le voilà qui confectionne, dans l'attitude du Molière de la rue Fontaine, un brodequin à Thalie. Saint Crépin ne l'inspire pas et le brodequin va mal.

Quant à l'autre auteur dramatique, la froideur du théâtre moderne a échauffé sa bile.

Il est devenu tout rouge et s'est mis à la besogne, décidé à recommencer la vieille gaieté gauloise.

Cette gaieté eut sans doute réjoui nos pères. Elle me fait souvenir de l'esprit français, qui, ne sachant plus où se fourrer, dans un temps où les loyers sont si chers, est allé se nicher dans la tête d'un jeune écrivain, comme disent certaines revues hebdomadaires. Ce que cet esprit français fait faire de bêtises au jeune écrivain est incalculable.

Cependant on ne saurait refuser à cet esprit français le prix de Rome. La peinture réaliste a allumé sa mousqueterie; l'esprit français crible malicieusement la *Baigneuse* de Courbet de grains de sel gris.

Un autre esprit, pour n'être pas réputé absolument français, n'est pas moins pétillant, car il pétille depuis 1825 et appartient à la fameuse éclosion de 1830.

Il fait des *verss* comme un autre ferait... des vers. Rien ne lui coûte. Ce n'est pas comme au public, — car le public achète ses productions. — Ce merveilleux improvisateur et prestidigitateur veut qu'on fourre de l'esprit partout, même dans ses poches à lui; si le réalisme parvient à être aussi spirituel que lui, sa sanction n'est pas douteuse. Mais cet esprit va trop vite pour qu'on puisse le rattraper, il vaut mieux le laisser passer; au train dont il va, ce ne sera pas long, etc., etc.

Tout ce monde ne croit qu'au passé et forme un immense carnaval. Ces armures, pourpoints, culottes et péplums ne

vont pas aux gens d'à présent. Cette friperie est rouillée, fanée, trouée, rapée; tout est trop grand ou trop petit.

Pourtant cette armée d'artistes, de littérateurs, peintres et critiques, assiste à la représentation de ce qui se fait, en germe ou en moisson, et parle en secouant la tête, des Grecs, des Romains, des Allemands, des Anglais, etc., et de l'éclosion de 1830, absolument comme ces chauves qui, les soirs de grande solennité, au Théâtre-Français, toussent les noms de Molé, de Monvel et de Mademoiselle Mars.

L'art en est là. Discuté et envahi par ces fameux hommes d'esprit, ces délicieux causeurs, dont les œuvres intitulées : Petites nouvelles, Petites causeries, Revues de Paris, Coups d'épingle, etc., réjouissent le provincial; ces poètes en or et argent qui disparaissent comme l'infâme potichomanie; ces amoureux du joli, inventeurs du rire mouillé, et autres illuminant leurs phrases d'adjectifs de toutes couleurs; ces vieux romantiques passés comme les morts de leurs ballades; ces romantiques nouveaux qui ne peuvent pas passer, malgré leur locomotive; ces pédants et pions inoccupés qui se font juges et critiques au lieu d'aller se faire tuer en Crimée; ces habitués d'estaminets qui cuvent leur bière sur des œuvres consciencieuses; ces journalistes ignares et ignorants qui expriment des opinions qui ne leur appartiennent pas plus qu'à d'autres; ces fondateurs de revues, et jolis messieurs qui se servent du titre de journaliste pour en imposer aux femmes de mauvaises mœurs et leur appliquer le chantage de l'amour; ces amateurs enfin, bourgeois et beaux fils, bacheliers évadés du collége Bourbon, que la Faculté de droit rejette dans la Société des gens de lettres. Voilà pour la littérature.

Quant à la peinture et à la statuaire, elles sont escaladées par les traditions et imitations, par l'Académie, par l'étranger enfin, comme la musique par le tapage, les tambours et les instruments de cuivre.

Enfin, le réalisme vient!

C'est à travers ces broussailles, cette bataille des Cimbres, ce pandémonium de temples grecs, de lyres et de guimbardes, d'alhambras et de chênes phthisiques, de boléros, de sonnets ridicules, d'odes en or, de 〈…〉 de rapières et de feuilletons rouillés, d'hamadryac 〈…〉 clair de la lune et d'attendrissements vénériens, de mariages de Monsieur Scribe, de caricatures spirituelles et de photographies sans retouche, de cannes, de faux-cols d'amateurs, de discussions et critiques édentées, de traditions branlantes, de coutumes crochues et couplets au public, que le réalisme **a fait une trouée.**

Vous figurez-vous le tapage produit par tant de gens bousculés, culbutés, roulant les uns par dessus les autres, dégringolant de l'Hélicon, de la rue de Bréda, de la Chaussée-d'Antin et de toutes les Académies? Que d'articles, que d'imprécations, que d'odes, que de rouge, d'or, de bleu, de jaune, de vert et de noir ameutés sont sortis des cadres et des journaux!

Et tout cela pourquoi? Parce que le réalisme dit aux gens : Nous avons toujours été Grecs, Latins, Anglais, Allemands, Espagnols, etc., soyons un peu nous, fussions-nous laids. N'écrivons, ne peignons que ce qui est, ou du moins ce

que nous voyons, ce que nous savons, ce que nous avons vécu.

N'ayons ni maîtres. ni élèves!

Singulière école, n'est-ce pas? que celle où il n'y a ni maître ni élève, et dont les seuls principes sont l'indépendance, la sincérité, l'individualisme!

A part quelques allusions du moment et quelques détails vieillis, cet article rend encore assez mon opinion. Les diverses écoles et écoliers déteints, voulant s'opposer à la transformation ou plutôt à la marche — (je ne dis pas au progrès) — de l'art, à sa vie, ont encore la même envie, mais un peu moins criarde.

Ce prétexte, l'amour du beau, leur est commode. Tout ce qui est faux est bon — pour eux. — Encore une fois, et pour la millième, je ne fais pas comme un peintre, je suis loin de nier l'imagination. Ce qu'un homme de génie rêve est sublime quand il le réalise; mais justement ce rêve, devenu œuvre, est sublime parce que le poète l'a vécu, parce qu'il est vrai. De même, un peintre qui représente ce qu'il a vu, tel qu'il l'a vu, s'il possède son art, est un grand peintre.

La sensation qu'il a éprouvée donne la vie (c'est le génie) à son œuvre. S'il a rencontré et aimé Vénus, qu'il la fasse ! Mais si une scène de campagne, quelque chose d'ordinaire, de l'espèce quotidienne, un de ces incidents humains, un de ces aspects qu'on trouve à chaque pas, est rendu par lui avec vérité, ce n'est pas moins beau. Vénus, en art, n'est pas préférable, comme sujet, à Quasimodo.

Depuis une quinzaine d'années que le réalisme se développe sur toute la ligne de l'art, en peinture surtout, il n'est pas seulement repoussé par les jurys, il est compris à faux et pris à rebours par des hommes de talent et même par des artistes qui n'y voient, comme M. Prud'homme, qu'un parti pris de ne représenter que des choses abjectes. J'en vais citer, comme exemple, le morceau suivant de M. Paul de Saint-Victor :

« Il serait cruel de parler des tableaux de M. Courbet; l'enfance de l'art désarme comme l'enfance du corps.

Comment un peintre, à qui ses adversaires les plus décidés ne pouvaient refuser la science matérielle de la brosse et de la palette, a-t-il pu produire les caricatures puériles signées de son nom?

Comment l'habile praticien de la *Chasse au chevreuil* et du *Rut du Printemps*, semble-t-il, aujourd'hui, étranger aux premières notions du dessin et aux éléments de la perspective ?

Quoi qu'il en soit, tout en souhaitant que M. Courbet se

relève, il est permis à ceux qui détestent les doctrines qu'il personnifie de se réjouir d'une chute qui donne la mesure de leur abaissement.

Il est démontré aujourd'hui que le réalisme attaque la main, après avoir perverti le goût et paralysé l'imagination.

Ce n'est pas impunément qu'on adore le laid et qu'on s'adonne aux trivialités; tôt ou tard l'aberration du système entraîne la dégradation du métier.

M. Millet s'enfonce de plus en plus dans la voie où M. Courbet s'est perdu. L'art, pour lui, se borne à copier servilement d'ignobles modèles.

M. Millet allume sa'lanterne, et cherche un crétin; il a dû chercher longtemps avant de trouver son *Paysan se reposant sur sa houe.*

De pareils types ne sont pas communs, même à l'hospice de Bicêtre.

Imaginez un monstre sans crâne, à l'œil éteint, au rictus idiot, planté de travers, comme un épouvantail, au milieu d'un champ. Aucune lueur d'intelligence n'humanise cette brute au repos. Vient-il de travailler ou d'assassiner? pioche-t-il la terre ou creuse-t-il une tombe?

La voix publique a trouvé son nom : c'est Dumollart enterrant une bonne.

L'exécution la plus énergique rendrait à peine supportable une pareille figure. Or, le pinceau de M. Millet s'amollit et s'alourdit à vue d'œil : d'année en année sa couleur s'embourbe et son dessin se relâche. Les terrains, les chairs, les haillons, tout est fait de la même substance baveuse et mollasse. Faiblesse pour faiblesse, je préfère le *poncif* veule à l'horreur débile. Ramenez-nous aux Vénus lisses et aux Apollons ratissés.

Mieux dessinée et mieux modelée, la *Femme cardant de la laine* est laineuse de la tête aux pieds. La monotonie du faire recouvre maintenant, comme d'une couche d'ennui, toutes les toiles de M. Millet. L'âme est aussi absente que dans le tableau précédent. Il n'y a pas même de mélancolie dans l'apathie de cette femme ovine. Elle carde la laine, comme les moutons qui l'ont fournie broutaient l'herbe : *E lo perche non sanno*, c'est Dante qui l'a dit.

On peut louer dans *le Berger ramenant son troupeau* un paysage crépusculaire d'une tonalité fine et juste; mais le pâtre et ses bêtes sont cloués au sol : je les défie d'avancer. Quelle tournure d'esclave abruti affecte d'ailleurs ce triste berger! Sommes-nous en France ou à Carthage? Va-t-il rentrer à la ferme ou dans l'ergastule?

Si du moins cette matière inerte était naturelle; mais elle a la raideur d'un parti pris théorique. M. Millet semble glorifier l'idiotisme; il interdit l'expression à ses figures rustiques, comme les prêtres égyptiens la défendaient à leurs dieux.

On voit qu'il attache je ne sais quel sens mystérieux à la vague bestialité qu'il leur prête. Étrange façon d'honorer le peuple, pour un peintre voué aux choses plébéiennes, que de le représenter sous les masques dégradés de l'abrutissement ! Comme si les races champêtres n'avaient pas leur beauté et leur élégance ! comme si le travail du champ frappait le laboureur de la stupidité de son bœuf !

Cette fausse école est d'ailleurs, au Salon de cette année, en plein désarroi. La facture tombe, la vulgarité reste, et le réalisme s'évanouit. »

Comme on le voit en tête de cette sortie contre le réalisme, c'est principalement à Courbet que M. de Saint-Victor s'en prend. — En effet, Courbet a eu sur la peinture actuelle une influence visible que l'Académie veut vainement combattre. — Les deux ébauches du maître-peintre, que M. de Saint-Victor a vues à l'Exposition, sont à peine des ébauches. Courbet ne les avait envoyées, avec son tableau des curés ivres, que pour former le nombre *trois*, puisque le jury avait décidé que les peintres pouvaient leur adresser trois tableaux.

Qui connaît un peu les peintres sait qu'ils se seraient bien gardés de manquer à ce chiffre. Quand Courbet le voudra, il fera deux excellents tableaux de ces deux susdites ébauches.

« Il est démontré aujourd'hui que le réalisme attaque la main, etc., » dit M. de Saint-Victor.

Le tableau des curés, dont le véritable titre est : *Retour d'une conférence*, en ce moment à Londres, répondrait au critique qui reconnaîtrait forcément que jamais Courbet n'avait poussé plus loin « la science matérielle de la brosse et de la palette. » Quant à l'*adoration du laid*, je crois y avoir suffisamment répondu.

FERNAND DESNOYERS.

FIN.

ERRATA

Quelques fautes d'impression se sont glissées dans cette brochure :

Page 6 : *à la place de* : dans les tableaux refusés que ceux reçus, *il faut* : dans les tableaux refusés que dans ceux reçus.

M. Briguiboul n'a point d'e à la fin de son nom, et il faut un t au milieu du nom de M. Whistler, etc.

Plusieurs autres petites fautes, comme «aura» au lieu de «aurait,» page 42, ont passé, et nous n'en parlons que par excès de conscience minutieuse.

Une faute plus grave est celle qui dérange le sens d'une phrase, page 42 : à *la place de :* Il continuera par ce qu'il est convaincu, finalement, etc.; *l'auteur avait mis :* Il continuera parce qu'il est convaincu. — Finalement, etc....

Finalement commence une autre phrase.

PEINTRES, SCULPTEURS ET GRAVEURS

NOMMÉS DANS CE LIVRE

ALLARD-CAMBRAY.
ANCOURT.
ANDRIEUX.
AUFRAY.

BALLEROY (A. de).
BARRET.
BAUDRY.
BELLENGER.
BERNE-BELLECOUR.
BERTHELON.
BESNUS.
BIARD.
BLIN.
BOUCHET.
BOUGUEREAU.
BRACQUEMOND.
BRASCASSAT.
BRIGUIBOUL.
BRIVET.

CABANEL.
CALS.
CASTELNAU.
CHAUVEL.
CHAUSSAT (Emma .
CHINTREUIL.
CLAPARÉDE.
COGNIET (Léon).
COLIN.
CORDIER.
COROT.
COURBET.
COURTOIS.

DARJOU.
DARRU (Louis).
DAUBIGNY.
DECAN.
DECAMPS
DELAROCHE (Paul).

Delabrière.

Delaporte (M^{lle}).

Delalleau.

Delord.

Desbrosses (Jean).

Désiré.

Dietsh.

Donner.

Doneaud.

Doyen.

Doré.

Dubois.

Duckett.

Dupray.

Durts.

Dutilleux.

Eeckout.

Eustache.

Fanchon.

Fantin,

Ficatie.

Fitz-Barn.

Flandrin.

Fontaine.

Fourau.

Galimard

Gagnon (Louis).

Gariot.

Gautier.

Gérôme.

Gilbert.

Gleyre.

Gobin.

Graham.

Hamon.

Harpignies.

Hébert.

Hudei (Louis).

Jongkind.

Julian.

Junker.

Laass d'Aguen.

Lainé.

Lambron.

Lambert.

Lansyer.

Lalanne.

Lapostolet.

Larochenoire.

Laurandeau (Aglaé).

Laurens.

Lavielle.

Leboeuf.

Leclerc.

Legros.

Lemarié.

Leroy.

Leroux.

Lobjoy.

Loizeau.

Longueville.

MAISTAN.

MALLET.

MANET.

MABOIS.

MAZURE.

MASSON.

MAUGEY.

MATABON.

MÉRY.

MICHEL.

MICHELIN.

MILLET,

MOREL-LAMY.

MULLER.

NAVLET.

PAGEZ.

PERRET.

PETIT.

PÉTRE.

PHILIPPE.

PINKAS.

PIPARD.

PISSARO.

POITEVIN.

PUJOL.

REGNIER.

REGAMEY.

ROCQUFS.

ROSI.

SAINT-FRANÇOIS.

SAINT-MARCEL.

SCHUTZ.

SERRES (G. de).

SIGNOL.

SUTTER.

TABAR.

TICHIE.

THIBAULT (Marie).

THIERY.

TOURNAYRE

VALNAY.

VIELCAZAL.

VIANCIN (Pauline).

VIREY.

VOLLON.

WAGREZ.

VAUDÉ.

VERNET (Horace).

WHISTLER.

YVON.

ZIPELIUS.

TABLE

TROISIÈME SOMMAIRE : Page 25.

QUATRIÈME SOMMAIRE : Page 39.

canons. — Le *Jury-Journal amusant*. — Souvenirs du jeune âge. — Vol de diamants. — Du latin! — Andromaque. — Charenton. — M. Biard. — M. Millet.

———

———

bunal, etc... » — Décidément, c'est une langue!... mais pas française. — Vente par autorité de justice. — Autre tableau religieux selon saint Marc.

———

DIXIÈME SOMMAIRE : Page 100.

Orage. — Dispersion des insectes. — Nouvelle liste d'exécutés. — On manque de tombereaux. — Le Jury a encore deux peintres tués sous lui qui se portent bien. — Dernière fournée de victimes innocentes. — Gentillesse à l'aquarelle et au pastel. — Traduction libre de *la Garde meurt...*, etc. — Éloge des aqua-fortistes. — Adresse de M. Cadart : rue Richelieu, 66 (réclame). — La bataille de Waterloo recommence. — La sculpture. — Tout prouve que j'ai raison. — Ôtons nos paletots. — Un nouveau suspect qui a du talent. — Moissons de statuaires. — Conclusion.

Paris. — Imp. Poitevin, rue Damiette, 2 et 4.

www.ingramcontent.com/pod-product-compliance
Lightning Source LLC
Chambersburg PA
CBHW071549220526
45469CB00003B/958